5個步驟就能摺出作品！

驚奇的
變身摺紙

御茶之水摺紙會館館長 小林一夫 ◎監修　彭春美 ◎譯

漢欣文化事業有限公司
Han Shin Cultural Enterprise Co., Ltd.

1個小技巧翻轉你的想像

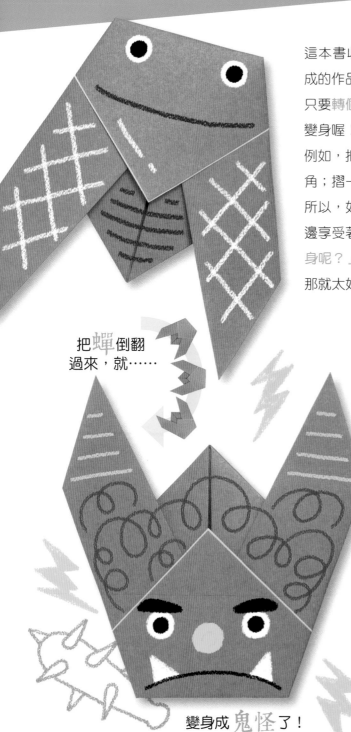

這本書收集的都是只用1張摺紙，簡單摺5次就能完成的作品。

只要轉個方向或是再摺一次，原來的作品就能驚奇大變身喔！

例如，把「蟬」的翅膀倒過來，就會變成「鬼怪」的角；摺一下「老鼠」的尾巴，馬上變成「鳥」的嘴巴。

所以，如果這本書能在親子或朋友同樂時，讓大家一邊享受著「看起來像什麼形狀呢？」「怎麼做才能變身呢？」的對話樂趣，一邊學習到各種不同的能力，那就太好了。

御茶之水摺紙會館館長 小林一夫

把蟬倒翻過來，就……

變身成 鬼怪 了！

3種能力一次擁有！

1. 動手學習摺紙的過程中，可以增進思考能力。

2. 改變作品的方向或摺法時，想一想看起來像哪些東西，可以激發想像力和創造力。

3. 重複摺疊三角形和四角形時，圖形印象自然深入腦海，有助提升學習數學的基本能力。

讓作品驚奇大變身！

看我施展魔法
讓摺紙變身吧！

小魔女和貓
咪小夥伴。

簡單的摺紙步驟

本書介紹的105個作品，都是用一般15cm的正方形色紙，不使用剪刀，就可以在5個步驟以內摺好的作品。

附有英文名稱

每個作品名稱都有加註英文，可以邊學摺紙邊學習單字喔！

作品的變身

旋轉作品方向或是再進一步摺紙的變身，都有清楚的照片說明。在學習作品變身時，可以訓練小朋友的聯想力。

趣味的主題

「轉個方向就變身！」
「再摺一次就變身！」
「連續再摺就變身！」
「簡單合體就變身！」
4個主題給你不同的樂趣。

增長知識的謎題

穿插和作品相關的謎題。親子一起摺紙時，如果互相提出謎題，一定能擴展對生物和科學、社會的好奇心。

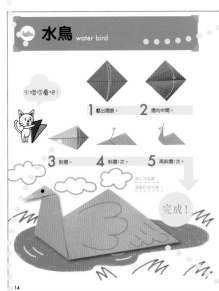

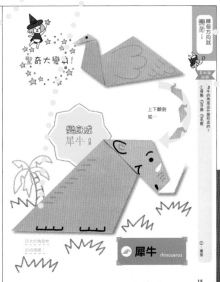

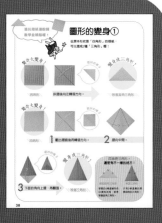

清楚易懂的圖片

為了更容易看懂解說，摺紙過程的照片會用雙面的色紙做示範。
實際摺紙的時候，請使用自己喜愛的色紙。

完成印象

作品摺好後，用蠟筆或色鉛筆，參考插圖來畫畫看吧！你也可以自由發揮，在完成的摺紙上塗鴉喔！

其他還有…

數學圖形專欄

一邊摺紙，一邊快樂學習國小數學裡的基本圖形。拿起色紙動手摺疊，可以掌握圖形的感覺，鍛鍊數學金頭腦。

目次

轉個方向就變身！

已經摺過的作品，就在○中做個記號吧！

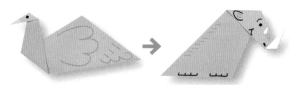
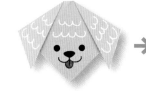

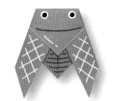

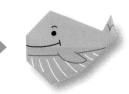
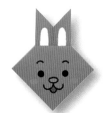
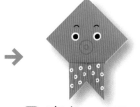
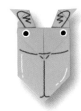

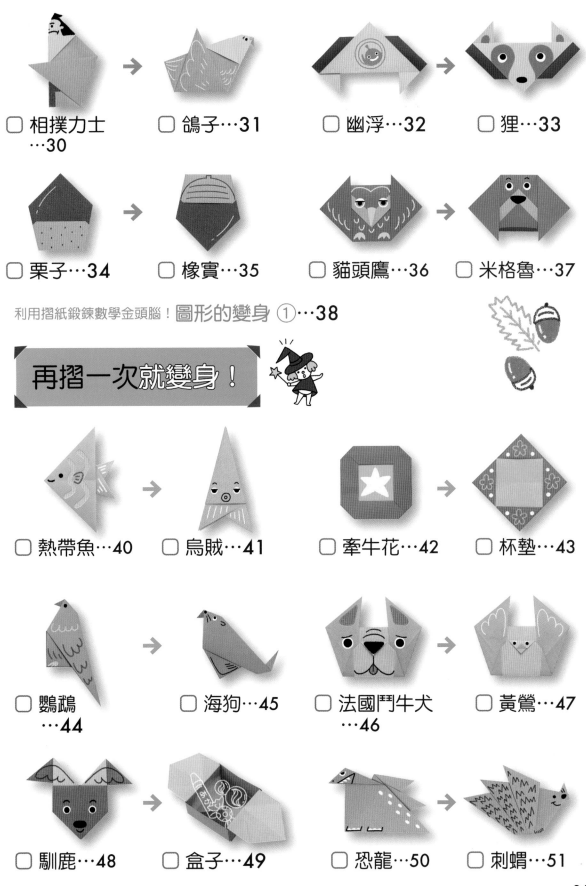

利用摺紙鍛鍊數學金頭腦！圖形的變身 ①…38

再摺一次就變身！

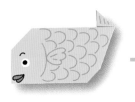
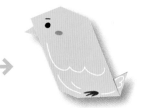
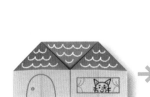
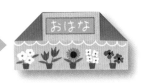

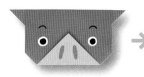
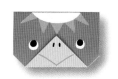

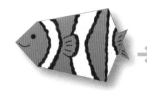

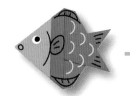

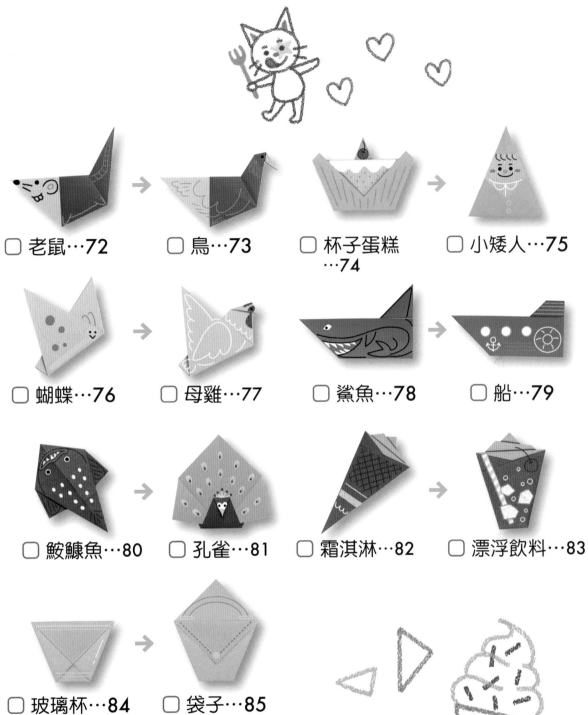

連續再摺就變身！

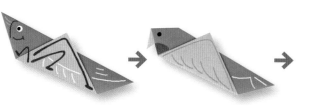

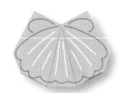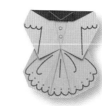

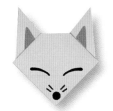

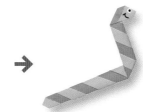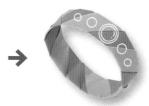

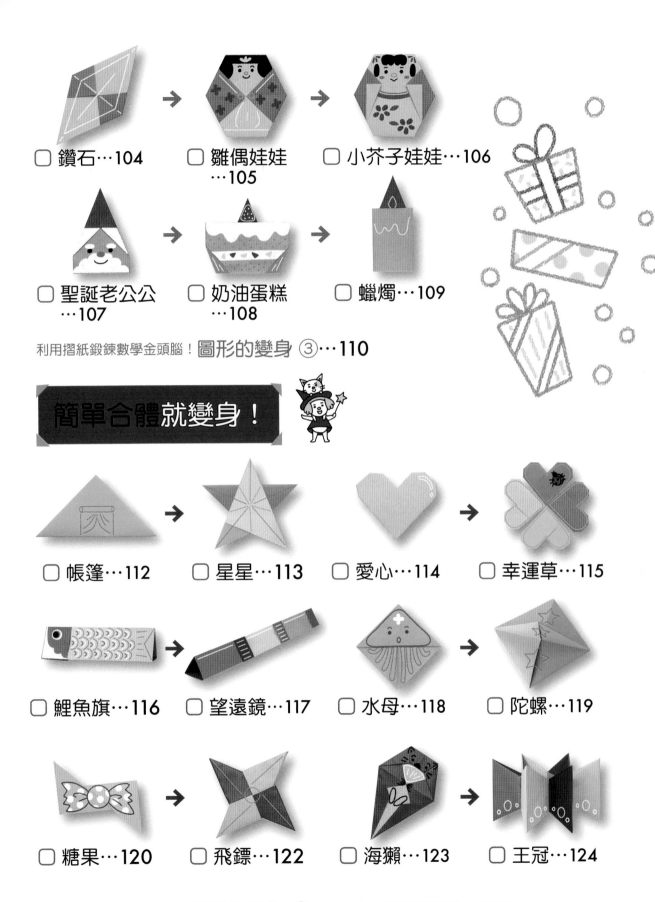

簡單合體就變身！

基本摺法

開始玩摺紙前，先來學習這幾種基本摺法吧！

凹摺

●凹摺線
- - - - - - - - - - - - - - -

讓摺線藏在裡面。

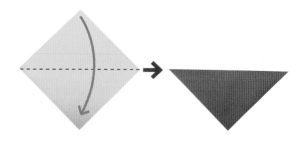

凸摺

●凸摺線
-·-·-·-·-·-·-·-·-·-·-·-·-

讓摺線露在外面。

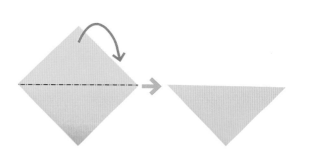

壓出摺痕

先摺1次再打開。

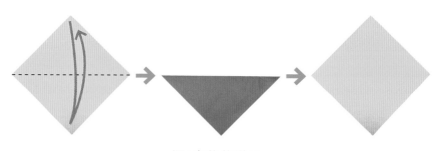

摺1次後的樣子

摺成相同的寬度

階梯摺

交替做凹摺和凸摺。

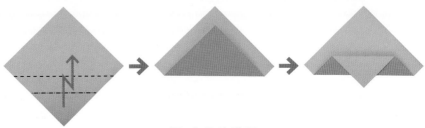

摺1次後的樣子

捲摺

重複做凹摺。

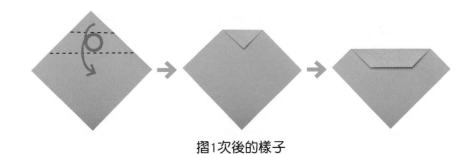

摺1次後的樣子

插入

插入紙張下方。

正在插入的樣子

打開壓平

手指伸入裡面後
再打開。

正在打開的樣子

向內壓摺

先壓出摺痕再打開,然後把紙角往裡面壓進去。

正在把紙角往裡面壓進去的樣子

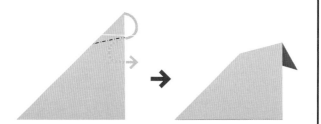

向外反摺

先壓出摺痕再打開,然後把紙角往外蓋上去。

正在把紙角往外蓋上去的樣子

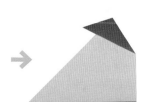

四角摺

先壓出摺痕再摺疊成四角形。

順著摺痕摺疊的樣子

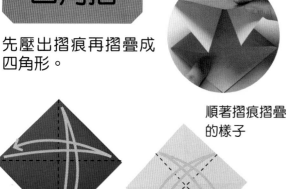

翻面

壓好摺痕的樣子

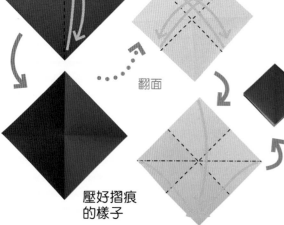

三角摺

先壓出摺痕再摺疊成三角形。

順著摺痕摺疊的樣子

翻面

壓好摺痕的樣子

12

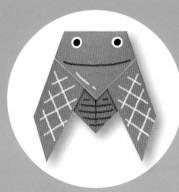

上下顛倒**或是轉向側面**，
哎呀！不可思議！
馬上**變身**成
不同的作品了！

上下顛倒！

從1件作品變2件喔！

轉個方向就
變身！

轉向側面！

水鳥 water bird

來摺摺看吧!

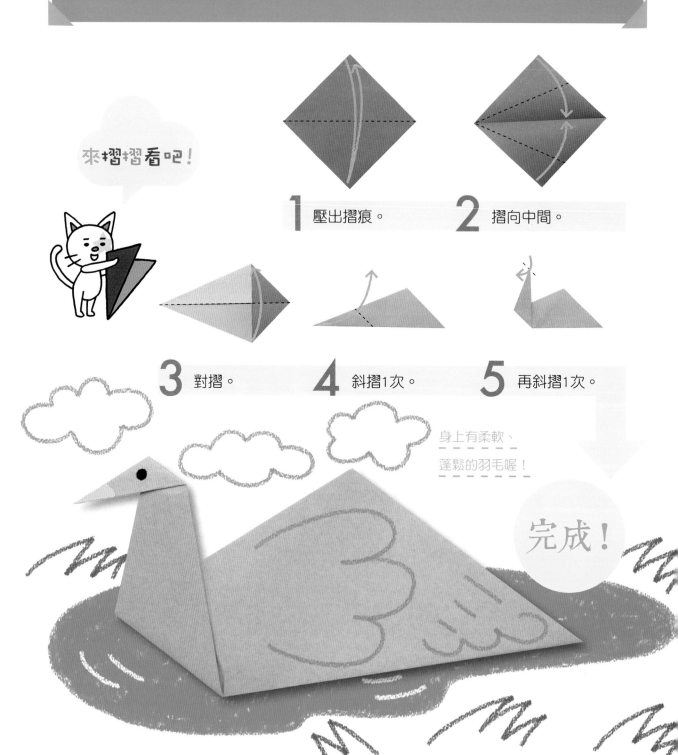

1 壓出摺痕。

2 摺向中間。

3 對摺。

4 斜摺1次。

5 再斜摺1次。

身上有柔軟、蓬鬆的羽毛喔!

完成!

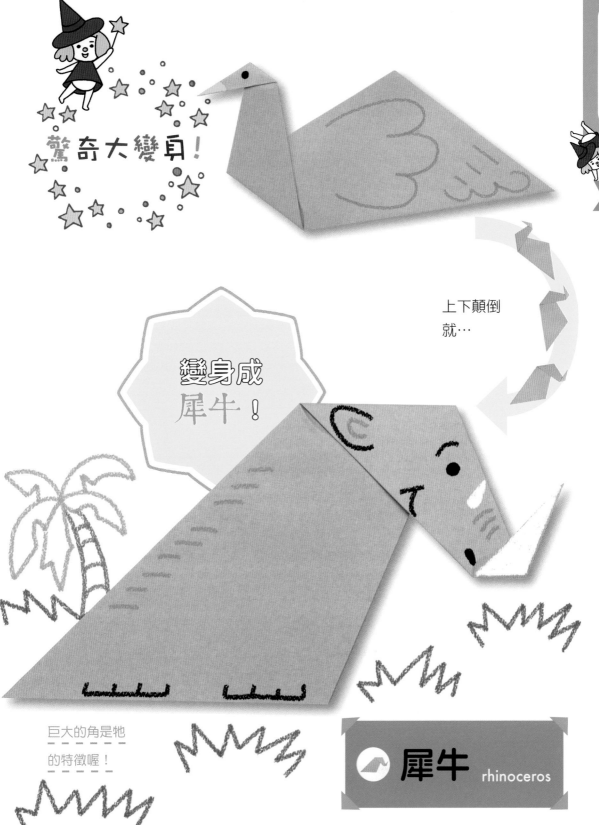

驚奇大變身！

長知識謎題

犀牛的角是由什麼形成的？

① 骨骼 ② 牙齒 ③ 毛髮

答案：③

上下顛倒就…

變身成犀牛！

巨大的角是牠的特徵喔！

 犀牛 rhinoceros

玩具貴賓犬 toy poodle

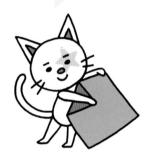

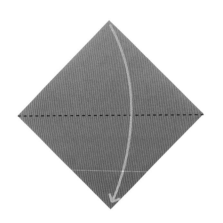

1 對摺。　　**2** 左右往下摺。

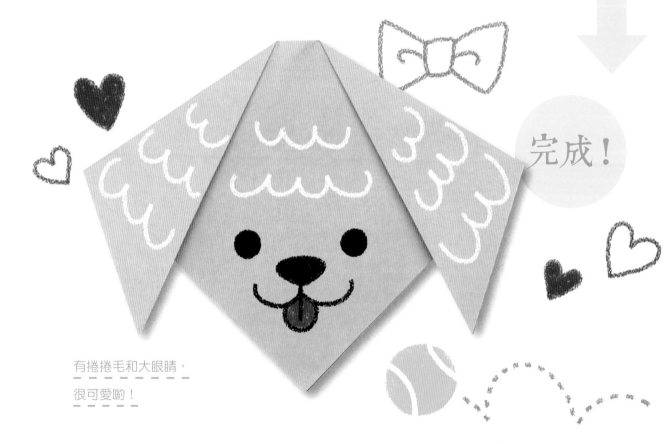

完成！

有捲捲毛和大眼睛，
很可愛喲！

16

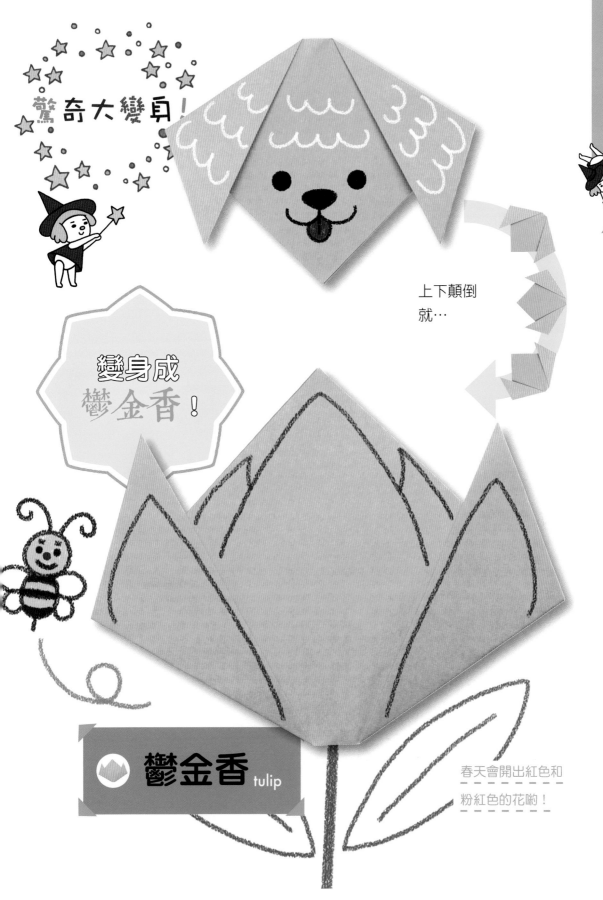

驚奇大變身！

上下顛倒
就…

變身成
鬱金香！

🌷 鬱金香 tulip

春天會開出紅色和
粉紅色的花喲！

轉個方向就
變身！

長知識
謎題

一到夜晚，剛綻放的鬱金香花朵會？

①打開　②閉合　③枯萎

②…案答

蟬 cicada

來摺摺看吧！

1 對摺。　　**2** 左右對齊，向上摺。

 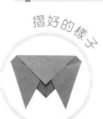

摺好的樣子

 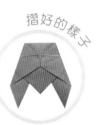

摺好的樣子

3 斜向打開向下摺。　**4** 紙角往下摺，再翻面。　**5** 兩邊斜摺後，再翻面。

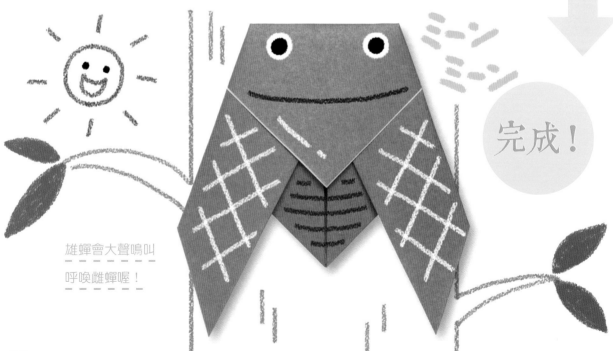

完成！

雄蟬會大聲鳴叫
呼喚雌蟬喔！

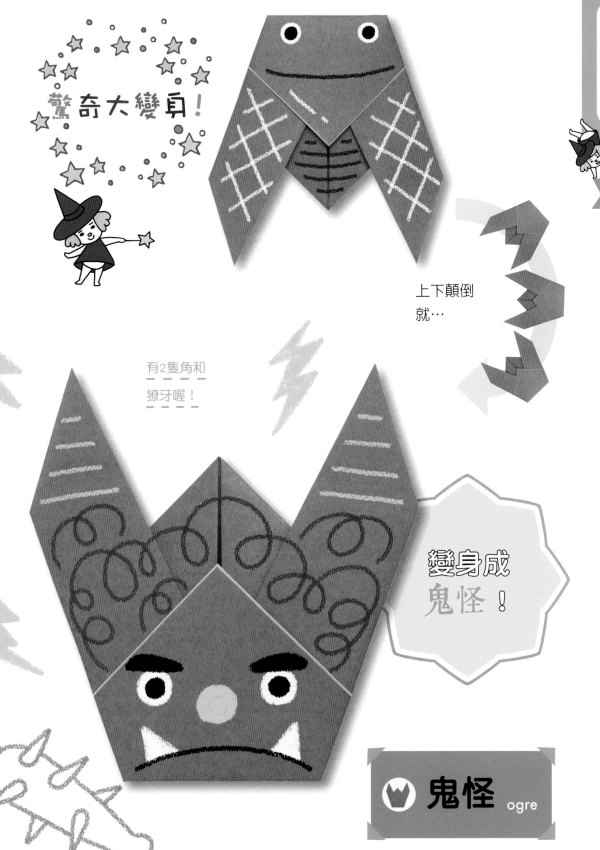

驚奇大變身！

轉個方向就
變身！

長知識
謎題

蟬是使用身體的哪個部位鳴叫的呢？

① 口　② 翅膀　③ 腹部

上下顛倒
就…

有2隻角和
獠牙喔！

變身成
鬼怪！

答案：③

🔲 鬼怪 ogre

 # 東西南北 cootie catcher

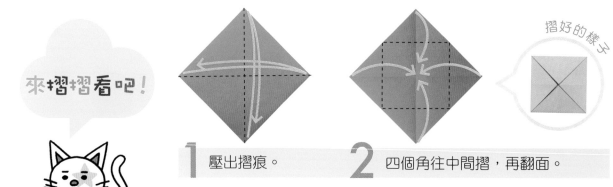

來摺摺看吧！

摺好的樣子

1 壓出摺痕。

2 四個角往中間摺，再翻面。

摺好的樣子

3 四個角再往中間摺。

4 用基本摺法的「四角摺」摺出小四角形。

5 一張一張展開。

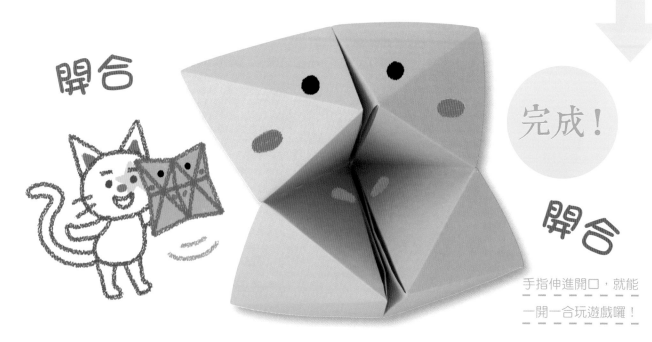

開合

完成！

開合

手指伸進開口，就能
一開一合玩遊戲囉！

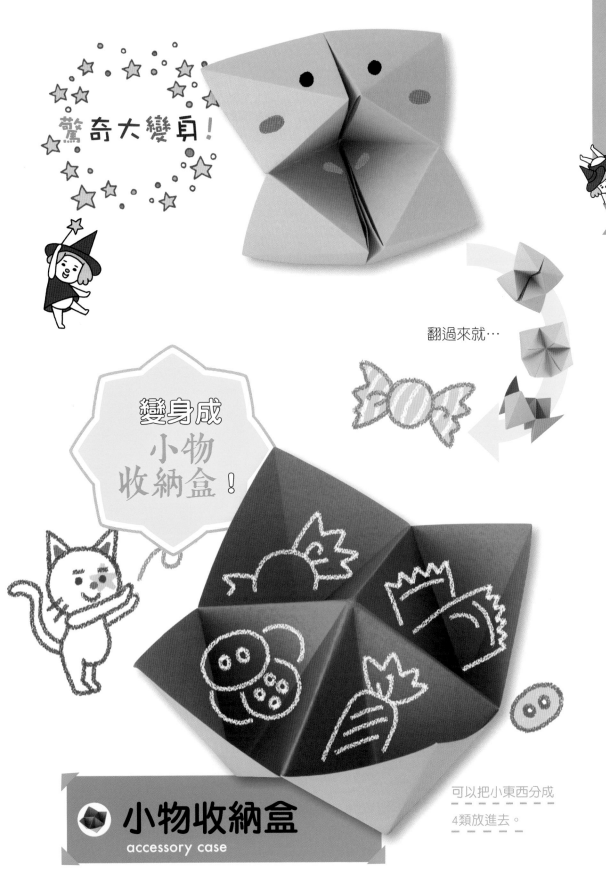

驚奇大變身！

轉個方向就變身！

長知識謎題

什麼東西不足時，金魚的嘴巴就會一開一合的呢？

①空氣　②光　③食物

翻過來就…

變身成
小物
收納盒！

可以把小東西分成
4類放進去。

小物收納盒
accessory case

答案：①

大象 elephant

來摺摺看吧！

1 對摺。

2 壓出摺痕。

3 摺向中間。

4 兩邊斜向打開，再翻面。

打開的樣子

5 階梯摺。

完成！

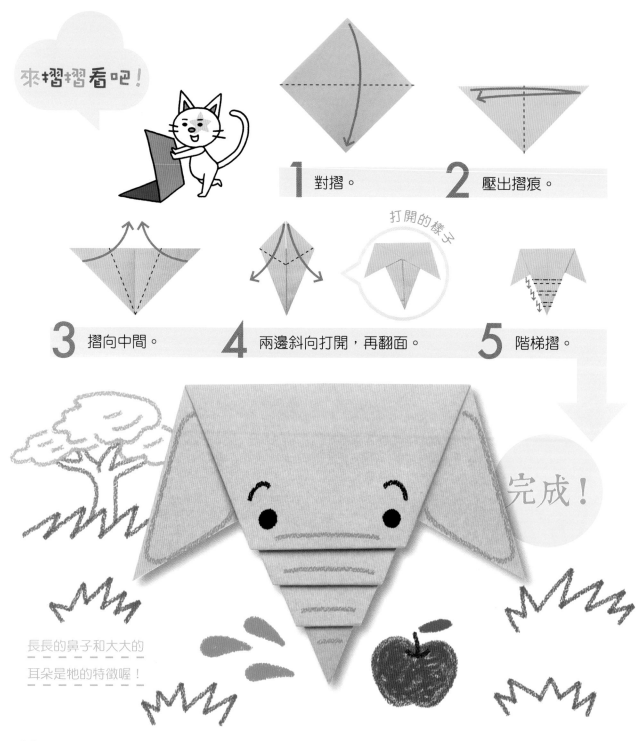

長長的鼻子和大大的
耳朵是牠的特徵喔！

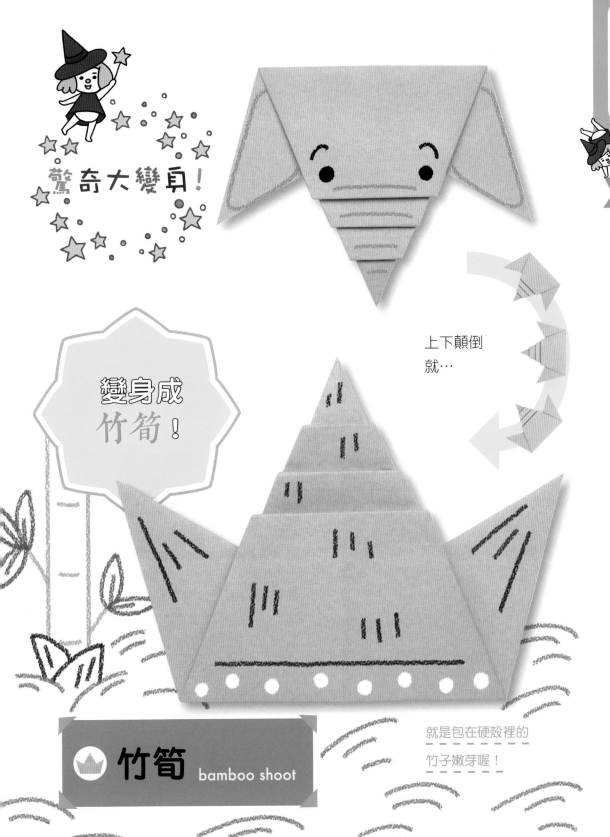

驚奇大變身！

轉個方向就
變身！

長知識謎題

哪一項不是大象鼻子的功用？
① 抓東西 ② 將水吸上來 ③ 散熱

答案⋯③

上下顛倒
就⋯

變身成
竹筍！

就是包在硬殼裡的
竹子嫩芽喔！

👑 竹筍 bamboo shoot

鬼 ghost

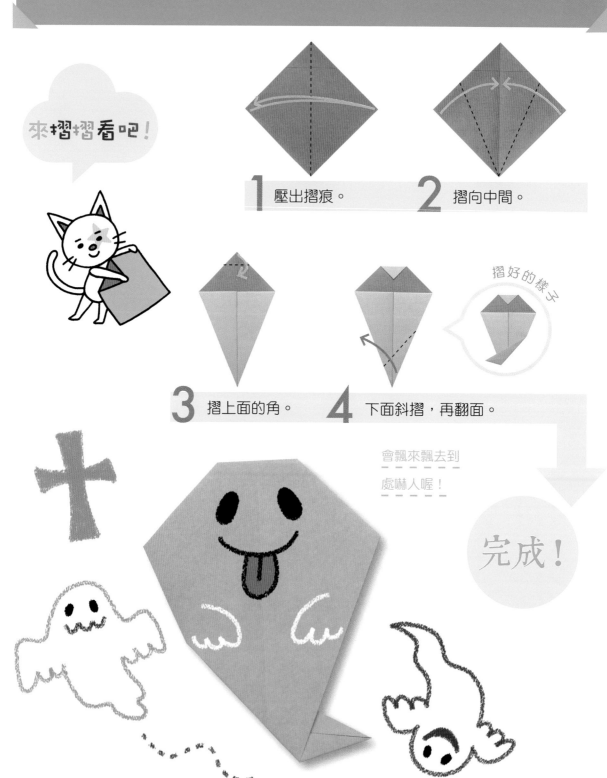

來摺摺看吧!

1 壓出摺痕。

2 摺向中間。

3 摺上面的角。

4 下面斜摺,再翻面。

摺好的樣子

會飄來飄去到
處嚇人喔!

完成!

24

長知識謎題

下面哪一種動物不是鯨魚的同類？

①海豚 ②虎鯨 ③企鵝

（。「膜『酥『酥』昔海母酥、幽虾腹融）⑤：案答

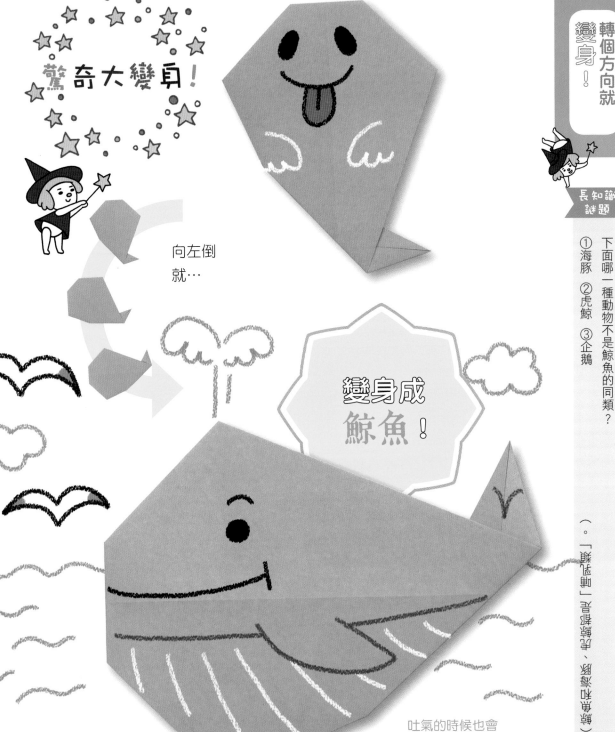

向左倒
就…

變身成
鯨魚！

吐氣的時候也會
噴出水柱喔！

● 鯨魚 whale

 # 兔子 rabbit

來摺摺看吧！

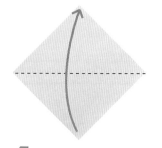

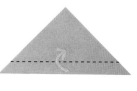

1 對摺。　　　**2** 往上摺一點點。

摺好的樣子

3 左右對齊往上摺，再翻面。　　　**4** 把紙角收進裡面。

豎起的耳朵是牠
的特徵喔！

完成！

驚奇大變身！

轉個方向就
變身！

長知識謎題

奔跑的時候，兔子的耳朵會怎樣？

① 倒下　② 豎立　③ 蜷縮

答案：②

上下顛倒
就…

變身成
章魚！

8隻手上都
有吸盤喔！

章魚 octopus

鍬形蟲 stag beetle

來摺摺看吧！

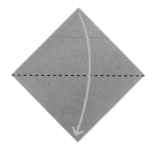

1 對摺。

2 左右對齊，向下摺。

摺好的樣子

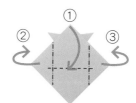

①
②
③

3 向上翻摺1張。

4 斜摺，再翻面。

5 依照①②③順序摺角。

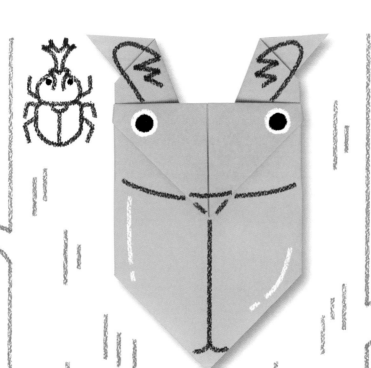

完成！

會很用力的夾
住對手喔！

驚奇大變身！

轉個方向就
變身！

長知識
謎題

鍬形蟲像大角一樣的部位稱為？

①大角 ②大顎 ③大胃

答案：②

上下顛倒
就…

變身成
青蛙！

很會蹦蹦跳喔！

青蛙 frog

29

相撲力士 sumo wrestler

來摺摺看吧！

1 對摺。　　**2** 翻摺1張。

背面也斜摺

3 往後對摺。　　**4** 斜摺。　　**5** 向內壓摺。

完成！

圍上兜襠布，
站上土俵戰鬥囉！

驚奇大變身！

橫放就…

變身成
鴿子！

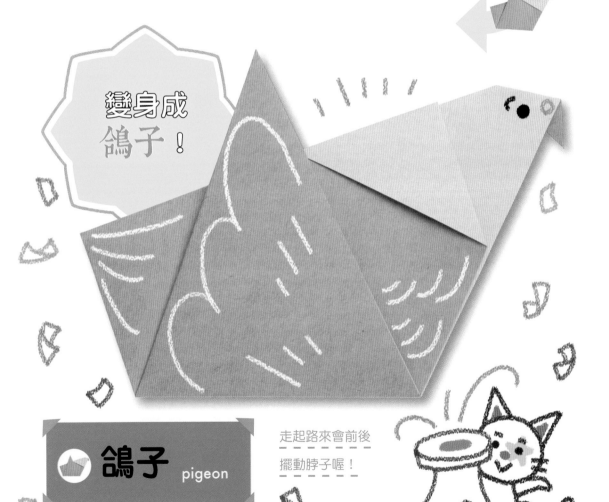

鴿子 pigeon

走起路來會前後
擺動脖子喔！

轉個方向就
變身！

長知識
謎題

相撲力士上場比賽前，會在土俵上撒什麼？

① 水 ② 糖 ③ 鹽

答案：③…

31

 # 幽浮 UFO

來摺摺看吧！

1 對摺。

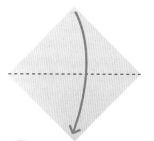

背面也
翻摺1張

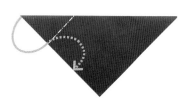

2 左邊向內壓摺。 3 右邊向內壓摺。 4 向上翻摺1張。

就是飛行在空中
的謎樣圓盤啦！

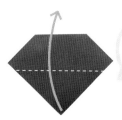

完成！

驚奇大變身！

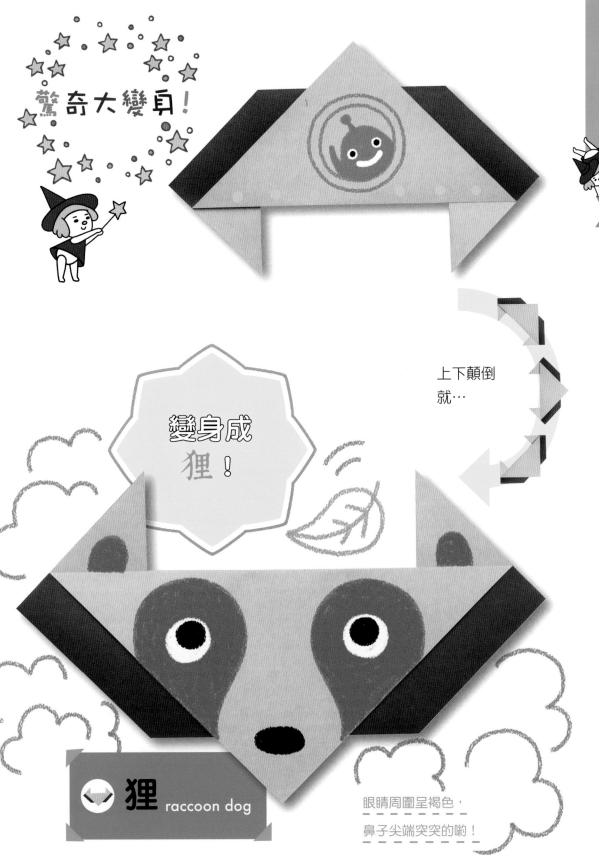

轉個方向就

變身！

長知識
謎題

日語的「狸寢入」是什麼意思？
①裝睡 ②立刻去睡 ③很想睡

上下顛倒
就…

變身成
狸！

答案：①

狸 raccoon dog

眼睛周圍呈褐色，
鼻子尖端突突的喲！

33

 # 栗子 chestnut

來摺摺看吧！

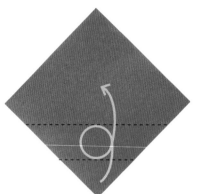

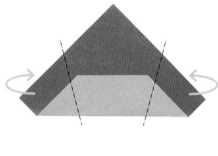

1 向上捲摺。

2 左右向後摺。

完成！

堅硬的果實包
在棘刺中喔！

驚奇大變身！

長知識
謎題

包覆著栗子的棘刺稱為？

① 毬　②葉　③子芽

變身成
橡實！

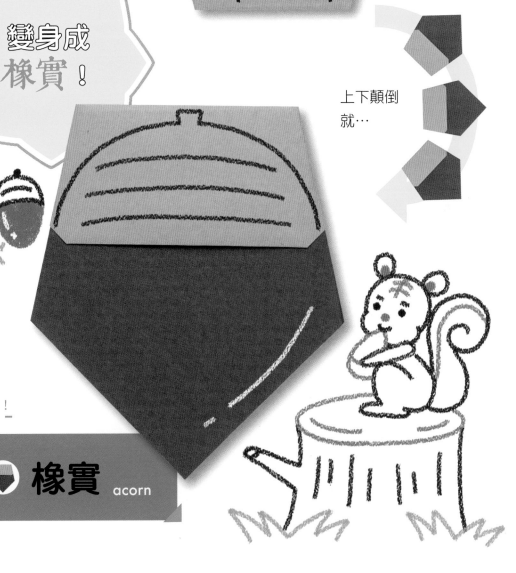

上下顛倒
就…

也有戴著
殼斗的喔！

橡實 acorn

答案：①

貓頭鷹 owl

來摺摺看吧！

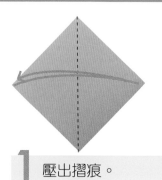

1 壓出摺痕。　　**2** 向上對摺。

3 往下翻摺1張。　　**4** 有點距離的再翻摺另1張。　　**5** 左右往上摺。

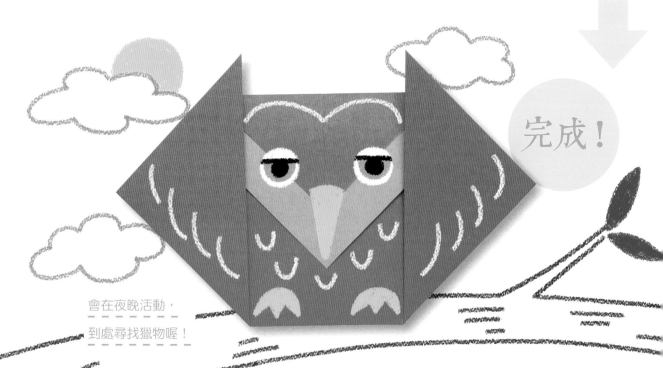

完成！

會在夜晚活動，
到處尋找獵物喔！

36

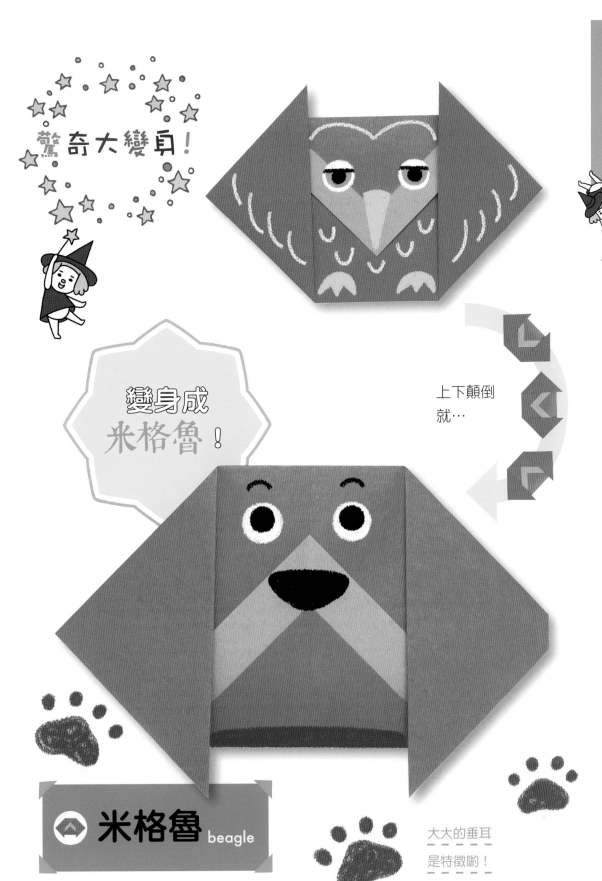

驚奇大變身！

轉個方向就

變身！

長知識謎題

像貓頭鷹一樣在夜間活動的動物，稱為什麼動物？

①晝行性 ②向光性 ③夜行性

答案：（3）

上下顛倒
就…

變身成
米格魯！

米格魯 beagle

大大的垂耳
是特徵喲！

邊玩摺紙邊鍛鍊
數學金頭腦喔！

圖形的變身①

從原本形狀是「四角形」的摺紙，
可以摺成2種「三角形」喔！

驚奇大變身！

四角形

斜摺後向左轉個方向。

摺好的樣子

變身成三角形！

等邊直角三角形

驚奇大變身！

四角形

摺好的樣子

1 壓出摺痕後再轉個方向。

2 摺向中間。

摺好的樣子

變身成三角形！

3 下面的角向上摺，再翻面。

等邊三角形

同樣是三角形，還是有不一樣的地方！

等邊直角三角形

等邊三角形

等長的2條直線形成
90度的夾角，就是
等邊直角三角形。

只有2條直線的長
度相同的三角形。

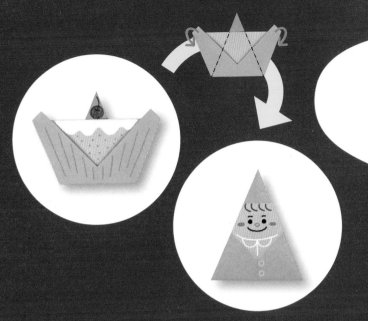

只要**再摺1次**，
哎呀！不可思議！
就**變身**成
不同的作品了！

多個步驟又多一件作品！
再摺一次就變身！

熱帶魚 tropical fish

來摺摺看吧！

摺好的樣子

1 壓出摺痕，再翻面。

2 對摺，再打開。

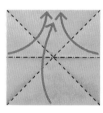

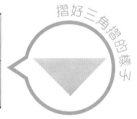

摺好三角摺的樣子

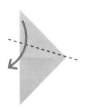

摺好的樣子

3 用基本摺法的「三角摺」摺出小三角形，再轉方向。

4 翻摺上面1張。

5 翻摺下面1張，再翻面。

完成！

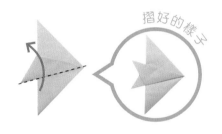

是棲息在溫暖海域的瑰麗魚兒喲！

驚奇大變身！

再摺一次就
變身！

長知識謎題

烏賊會從哪裡噴出墨汁？
①漏斗 ②噴壺 ③口部

變身成
烏賊！

左右再摺一次
就…

會從眼睛之間的
漏斗噴水推進喔！

①：案答

烏賊 squid

牽牛花 morning glory

來摺摺看吧！

 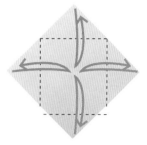

1 在中心點壓出摺痕。　　**2** 四個角對齊向內摺，再打開。

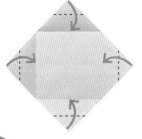 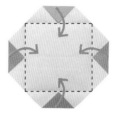

3 四個角摺到摺痕。　　**4** 四邊再向中間摺。　　**5** 四個角向後摺。

會在早晨開放
的花喔！

完成！

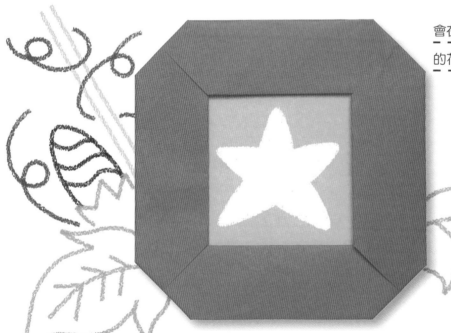

驚奇大變身！

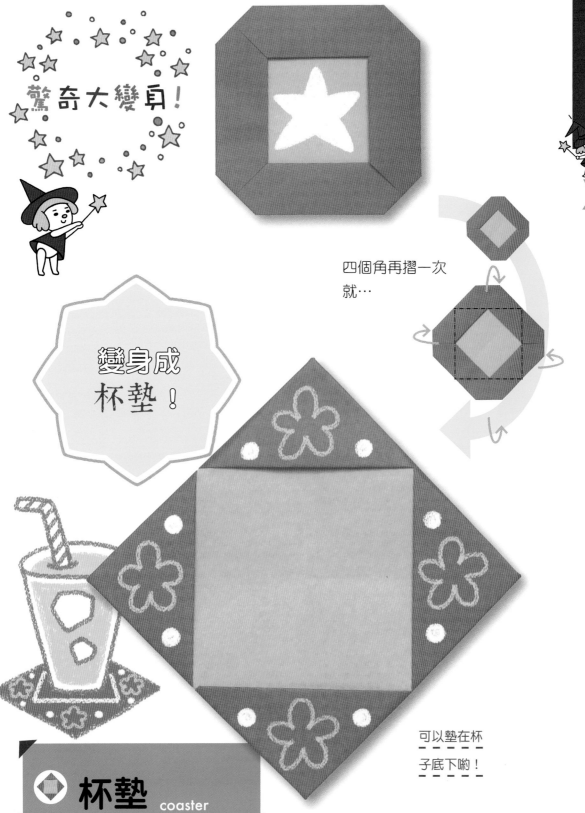

再摺一次就
變身！

長知識
謎題

牽牛花是靠哪個部分纏繞在別的物體上生長？

① 蔓　② 花芽　③ 種

四個角再摺一次
就…

變身成
杯墊！

可以墊在杯
子底下喲！

① ： 答解

杯墊 coaster

 # 鸚鵡 parakeet

來摺摺看吧！

1 壓出摺痕。

2 摺向中間。

3 斜摺打開。

4 對摺。

5 向內壓摺。

完成！

有顏色鮮豔
的羽毛喔！

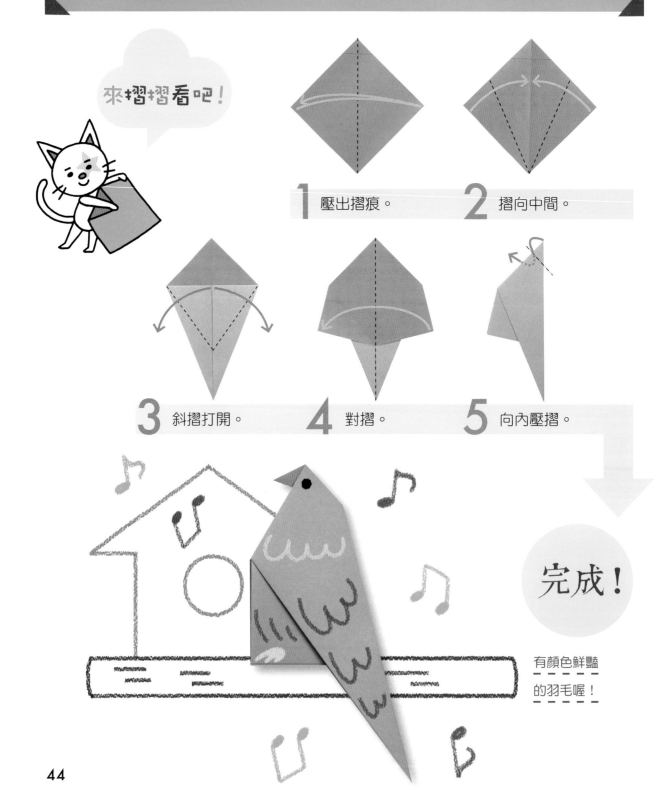

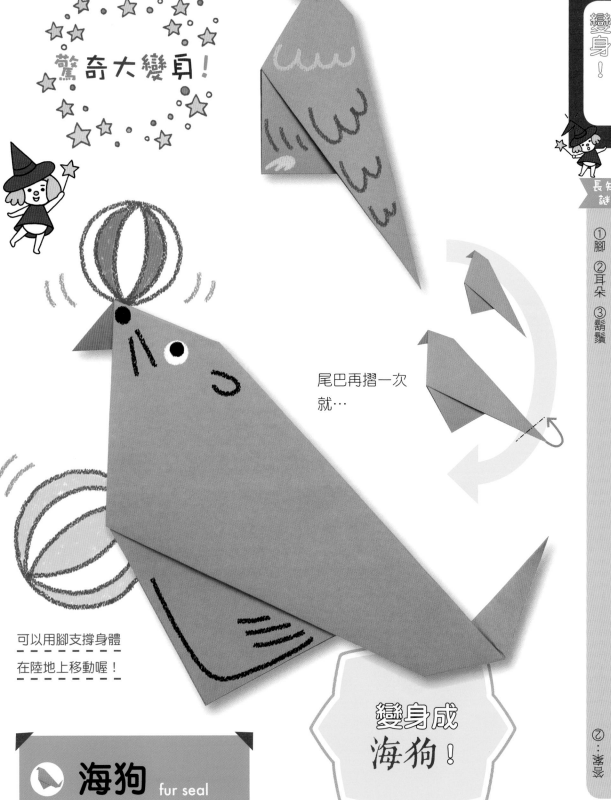

驚奇大變身！

再摺一次就
變身！

長知識謎題

和海狗不同的是，海豹沒有哪個部位？

①腳 ②耳朵 ③鬍鬚

尾巴再摺一次就…

可以用腳支撐身體
在陸地上移動喔！

變身成
海狗！

答案…②

海狗 fur seal

 # 法國鬥牛犬 french bulldog

來摺摺看吧!

1 壓出摺痕。　**2** 兩邊對齊向中間摺。

3 向後對摺。　**4** 紙角向上拉開。　**5** 做階梯摺。

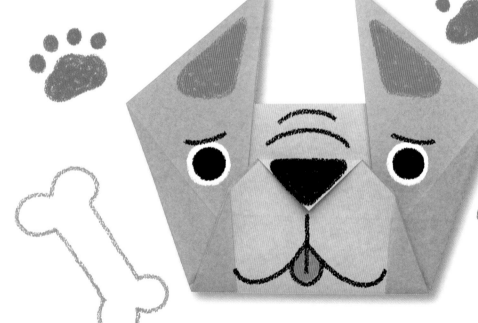

完成!

豎起的耳朵是
牠的特徵喔!

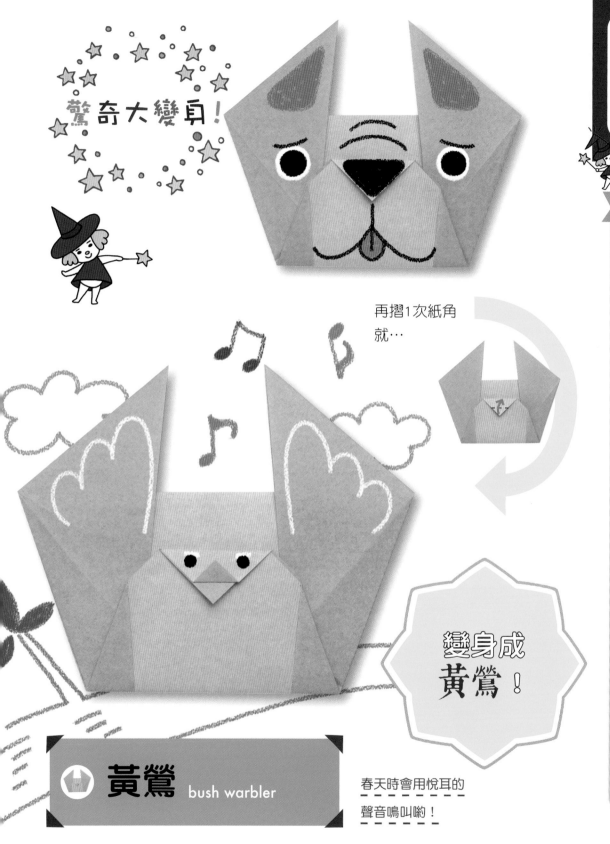

驚奇大變身！

再摺一次就
變身！

長知識
謎題

黃鶯的婉囀聲是哪一種？
① cuckoo ② chirp-chirp ③ krak-kak-kak

②...案答

再摺1次紙角
就…

變身成
黃鶯！

🏠 黃鶯 bush warbler

春天時會用悅耳的
聲音鳴叫喲！

馴鹿 reindeer

來摺摺看吧！

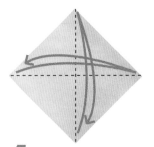

1 壓出摺痕。　　**2** 角對齊摺到摺痕。

背面紙角也藏進去

3 按照箭頭方向摺疊。　**4** 把紙角藏進裡面。　**5** 兩邊都向內壓摺。

完成！

氣派的大角是

牠的特徵喔！

驚奇大變身！

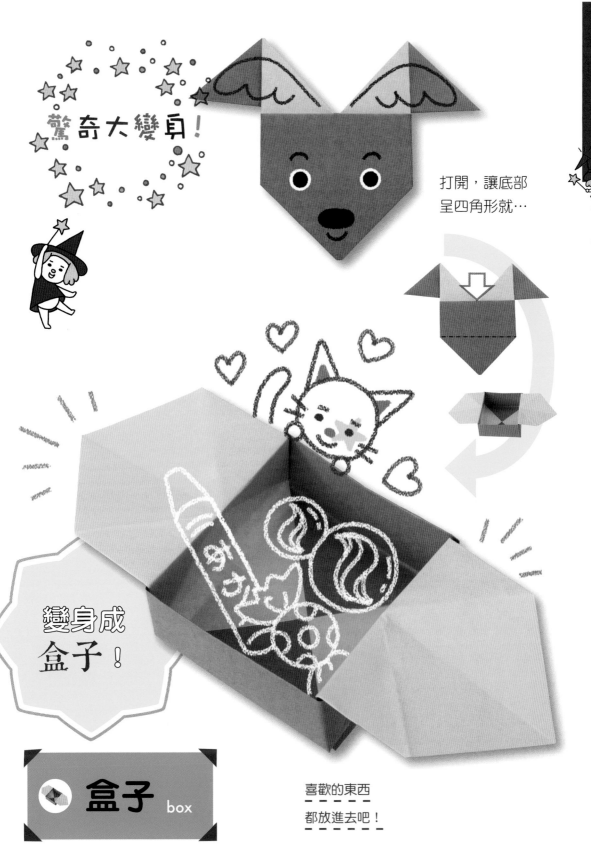

打開，讓底部
呈四角形就…

再摺一次就
變身！

長知識
謎題

不管雄鹿或雌鹿都會長角的是哪一種鹿？

①梅花鹿 ②馴鹿 ③駝鹿

答案：②

變身成
盒子！

盒子 box

喜歡的東西
都放進去吧！

恐龍 dinosaur

來摺摺看吧！

摺好三角摺的樣子

1 用基本摺法的「三角摺」摺出小三角形，再轉方向。

2 翻摺1張。

摺好的樣子

3 錯開的往下摺1張。

4 再摺1張，然後翻面。

5 摺角。

完成！

背上有鋸齒狀
的突棘喔！

驚奇大變身！

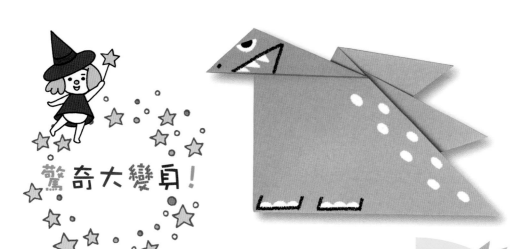

變身成
刺蝟！

背部有尖尖
的棘刺喔！

摺2個角再翻面
就…

摺好的樣子

刺蝟 hedgehog

再摺一次就
變身！

長知識
謎題

刺蝟的棘刺是什麼變化而成的？

①毛 ②爪 ③牙齒

答案…①

魚 fish

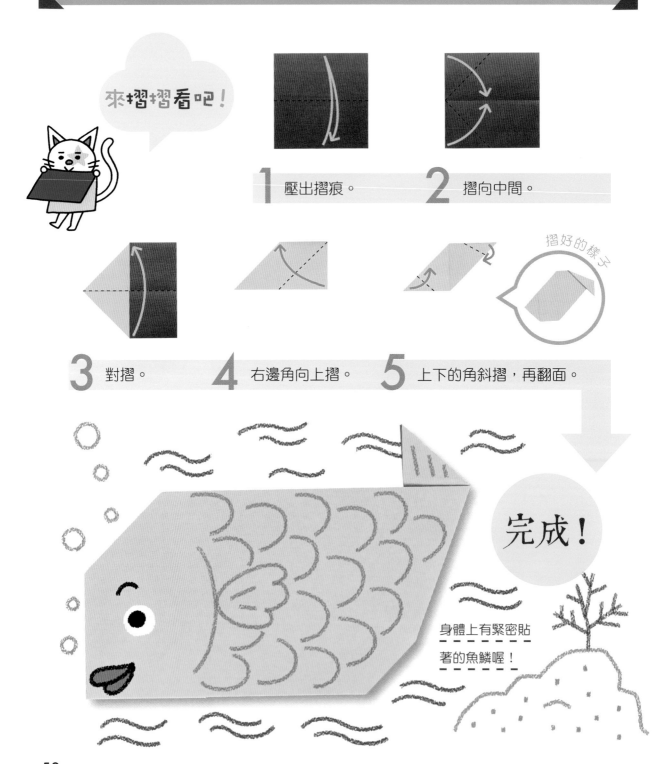

來摺摺看吧！

1 壓出摺痕。

2 摺向中間。

3 對摺。

4 右邊角向上摺。

5 上下的角斜摺，再翻面。

摺好的樣子

完成！

身體上有緊密貼著的魚鱗喔！

再摺一次就
變身！

驚奇大變身！

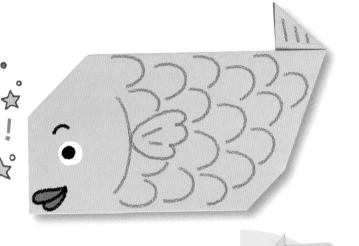

翻面後，
斜摺再翻面
就…

摺好的樣子

長知識
謎題

哪一項不是魚鱗的作用？
① 保護身體 ② 利於游泳 ③ 呼吸

答案：③

變身成
小雞！

小雞 chick

就是從雞蛋裡孵出
來的小雞啦！

 # 房子 house

 來摺摺看吧！

1 對摺。

2 壓出平均的摺痕。

3 摺角，再還原。

4 兩邊打開後壓扁。

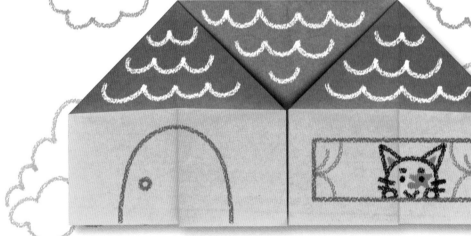

完成！

是有2個屋頂
的大房子喲！

驚奇大變身！

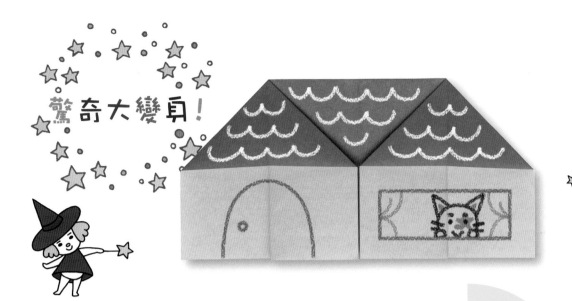

再摺一次就
變身！

長知識
謎題

花店販賣的那些剪下的花稱為？

①切花　②生花　③菜花

①：案答

把中間部分翻開
就…

變身成
店鋪！

招牌可以寫上你
喜歡的店名喔！

店鋪 shop

55

 # 歐姆蛋包飯 rice omelet

來摺摺看吧！

1 下面的角摺1次。　**2** 再摺1次。　**3** 三個角都向後摺。

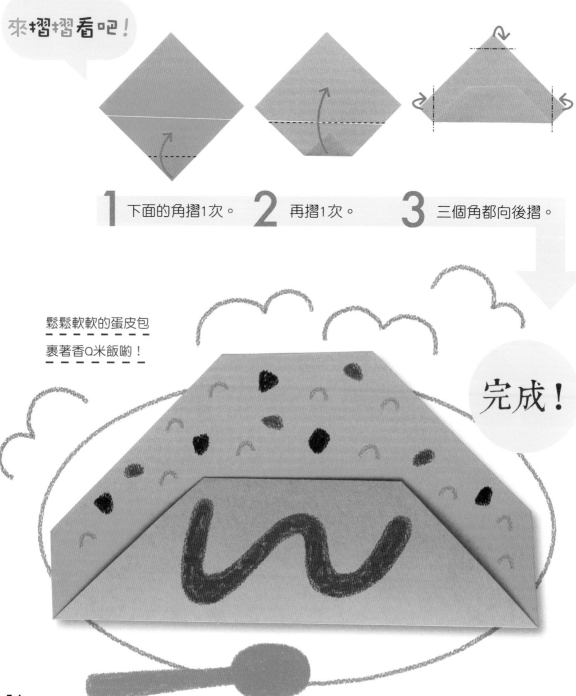

鬆鬆軟軟的蛋皮包
裹著香Q米飯喲！

完成！

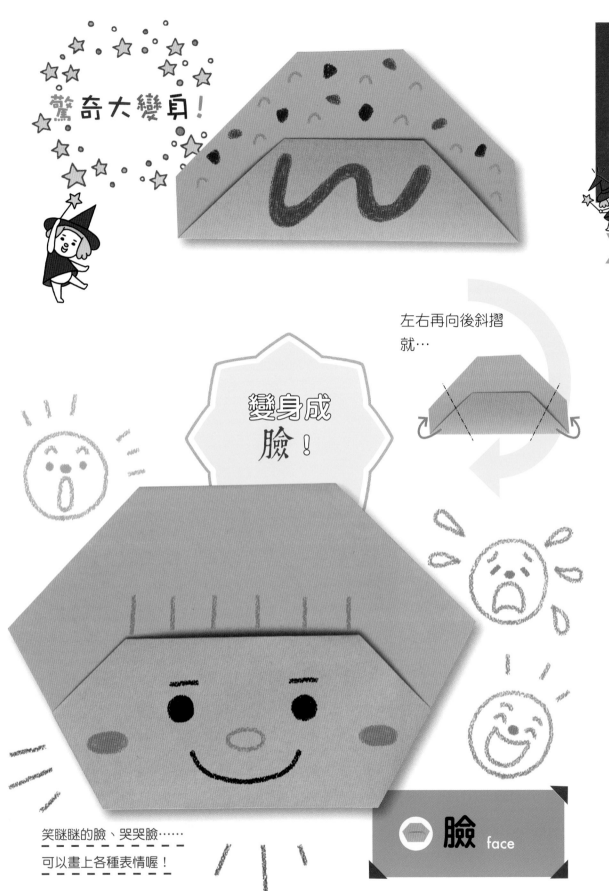

驚奇大變身！

再摺一次就變身！

長知識謎題

你可以拼出歐姆蛋包飯中「歐姆」的英文嗎？

① ohm ② omron ③ omelet

左右再向後斜摺就…

變身成臉！

答案：③

笑瞇瞇的臉、哭哭臉……
可以畫上各種表情喔！

臉 face

57

來摺摺看吧！

1 對摺。

2 向下翻摺1張。　　**3** 階梯摺。　　**4** 向後摺角。

就是幾乎到達天際的
高聳大山啦！

完成！

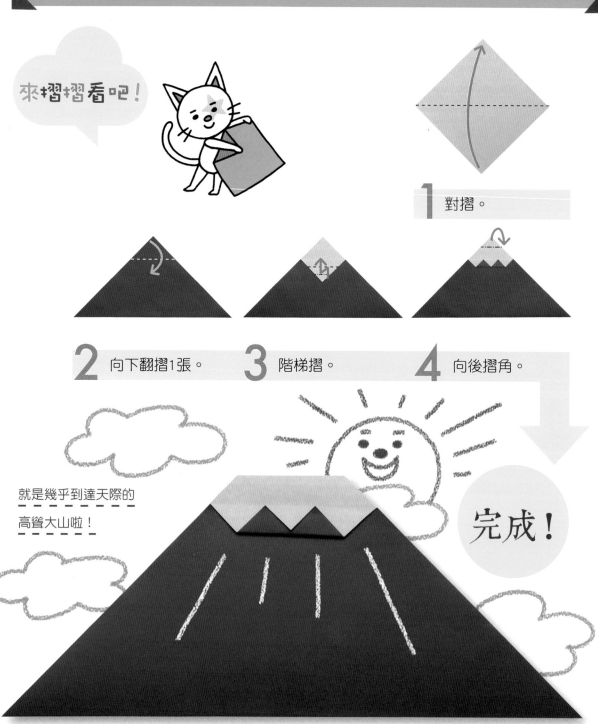

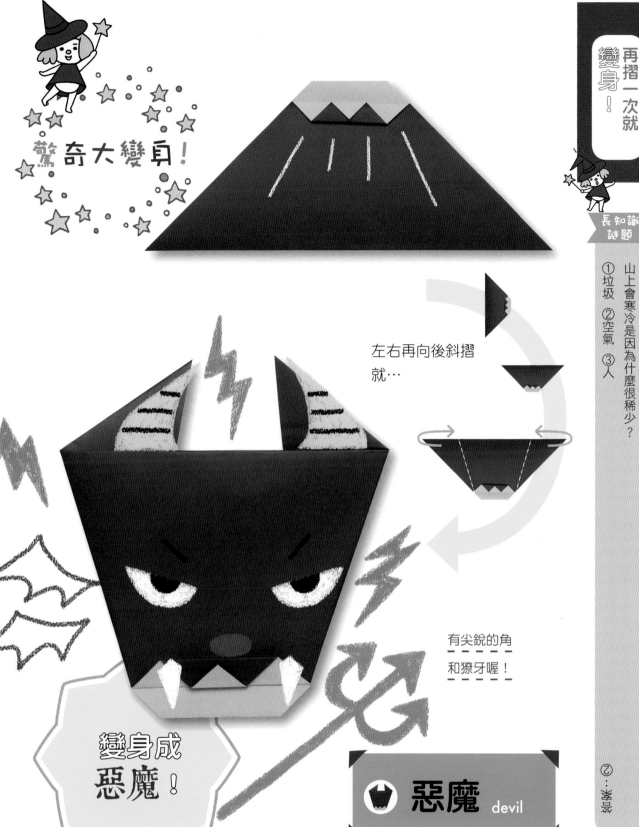

驚奇大變身!

左右再向後斜摺
就…

有尖銳的角
和獠牙喔!

變身成
惡魔!

惡魔 devil

再摺一次就
變身!

長知識
謎題

山上會寒冷是因為什麼很稀少?

①垃圾 ②空氣 ③人

②…答案

帆船 yacht

來摺摺看吧！

1 對摺。

2 向外翻摺。

完成！

撑起大布帆就能
破風前進囉！

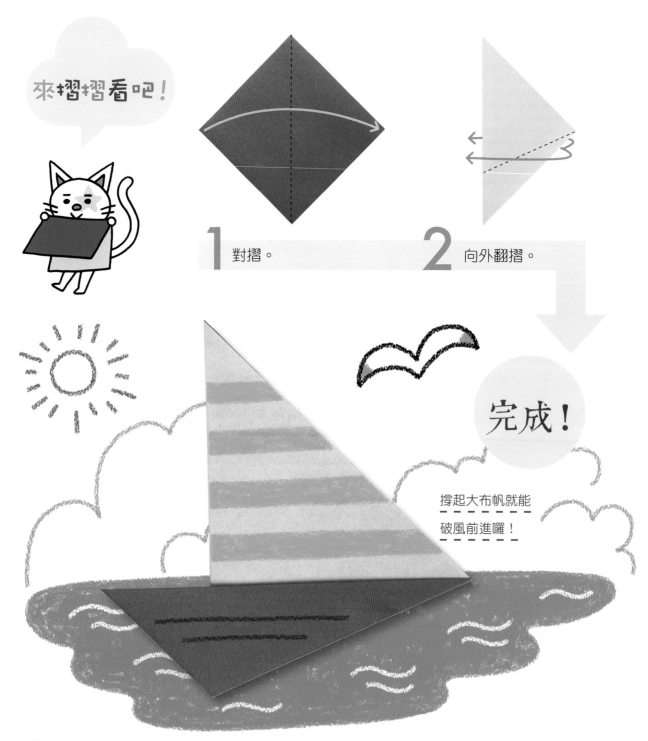

驚奇大變身！

再摺一次就
變身！

長知識
謎題

歐洲的傳說都認為鸛鳥會帶來什麼？

①嬰兒 ②天使 ③信

拉拉翅膀就會
動起來喲！

做2次向內壓摺
就…

變身成
鸛鳥！

摺好的樣子

①…答案

啪搭

啪搭

🦢 鸛鳥 stork

61

豬 pig

來摺摺看吧！

1 壓出摺痕。　　　**2** 角對齊向中間摺。

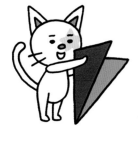

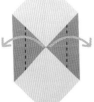

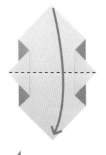

背面也一樣

3 向左右打開。　　**4** 對摺。　　**5** 翻摺1張。

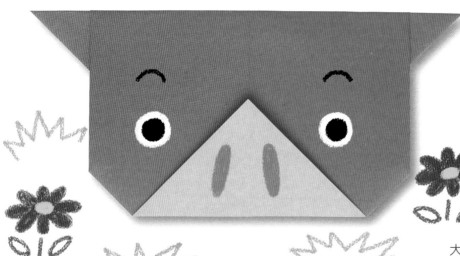

完成！

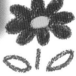

大大的鼻子是
牠的特徵喔！

驚奇大變身！

再摺一次就
變身！

長知識
謎題

河童頭上戴著的是什麼呢？
① 帽子 ② 盤子 ③ 洗臉盆

打開後，把耳
朵收進裡面再
對摺就…

喜歡小黃瓜
的妖怪！

變身成
河童！

● 河童 water imp

②：案答

63

熱氣球 balloon

來摺摺看吧！

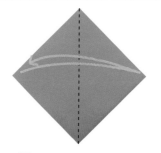

1 壓出摺痕。

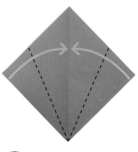

2 摺向中間。

3 摺上面。

4 摺下面。

摺好的樣子

5 左右都摺一點點，再翻面。

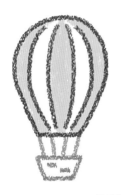

會輕輕飄浮
在空中喔！

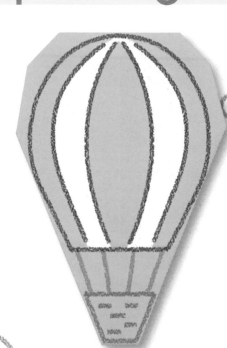

完成！

驚奇大變身！

再摺一次就
變身！

長知識謎題

下面哪一樣不是蕈類？
① 香菇　② 松蕈　③ 竹筍

答：③

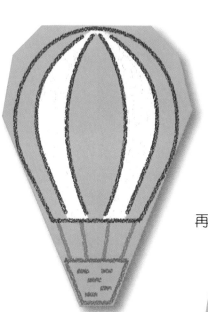

再做階梯摺就⋯

菌傘會展開、
變大喔！

變身成
蘑菇！

蘑菇 mushroom

 # 蘋果 apple

來摺摺看吧！

摺好的樣子

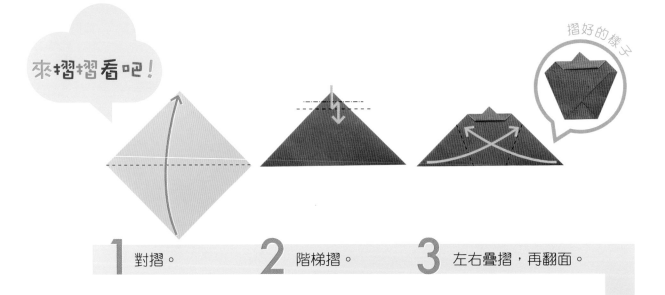

1 對摺。 **2** 階梯摺。 **3** 左右疊摺，再翻面。

是樹上結出的
甜美果實喲！

完成！

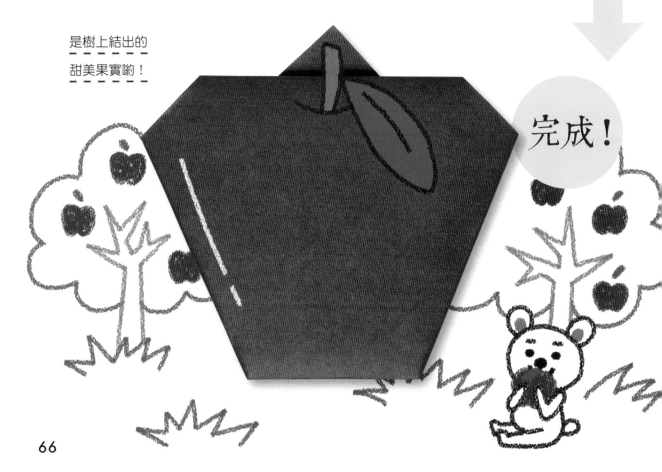

再摺一次就
變身！

長知識
謎題

蘋果是哪一科的植物呢？

①蘋果科　②梨科　③薔薇科

驚奇大變身！

變身成
茶壺！

翻面後左邊向外摺，
再翻面就…

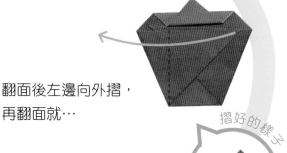

摺好的樣子

茶壺 pot

裝熱茶的時候
很好用喲！

答案…③

小丑魚 clownfish

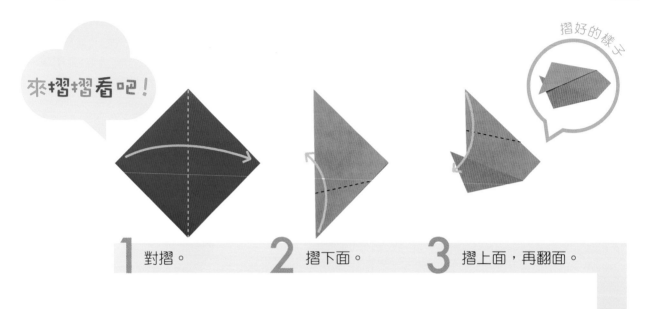

來摺摺看吧！

摺好的樣子

1 對摺。

2 摺下面。

3 摺上面，再翻面。

有橘色和白色相間
的漂亮條紋喔！

完成！

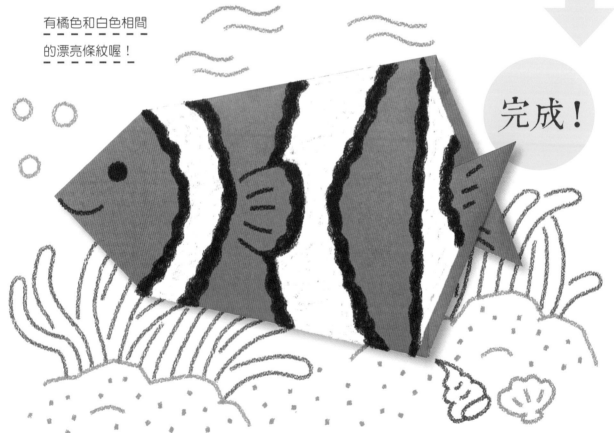

驚奇大變身！

翻面後，下面
再摺起來就…

再摺一次就

變身！

長知識
謎題

小丑魚總是待在哪種生物的旁邊呢？

①海葵 ②水母 ③海星

①…海葵

變身成
束口袋！

束口袋 pouch

用繩子打個
蝴蝶結束緊吧！

 # 金魚 goldfish

來摺摺看吧！

1 壓出摺痕，再翻面。

摺好的樣子

2 摺出摺線，再打開。

摺好四角摺的樣子

背面也一樣捲摺

3 用基本摺法的「四角摺」摺出小四角形，再轉方向。

4 上面1張向左捲摺。

5 上下交叉重疊。

完成！

游泳時會翩翩擺動魚鰭喔！

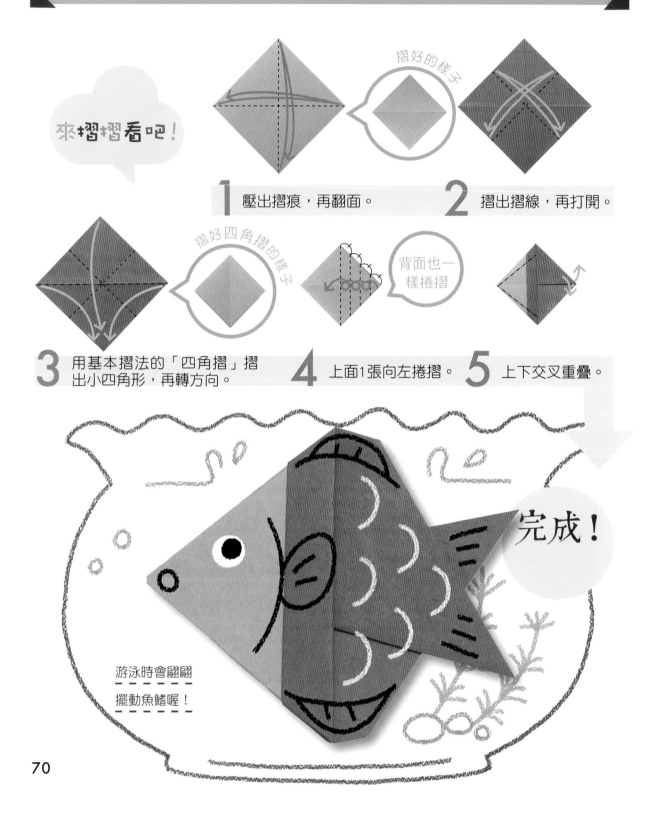

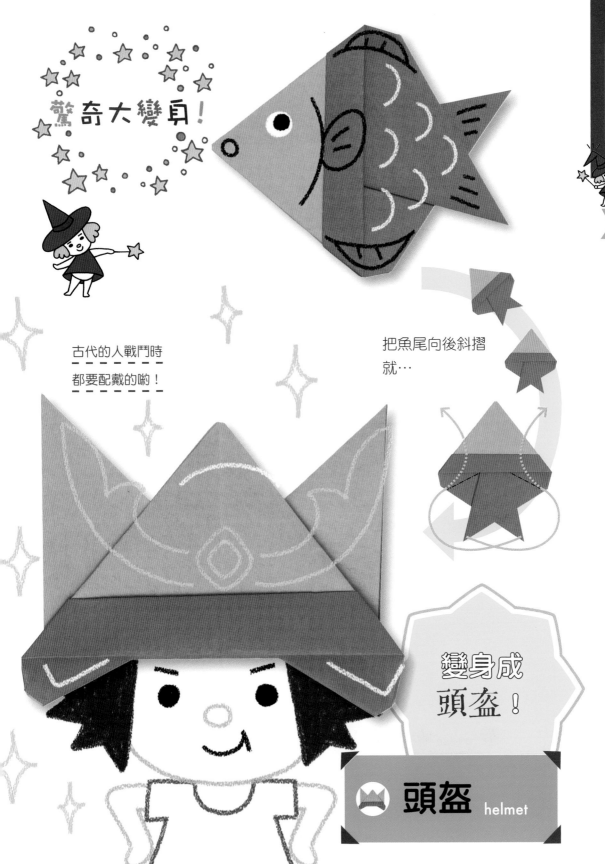

驚奇大變身！

再摺一次就 變身！

長知識謎題

金魚是由哪種野生的魚種改良而成的呢？

①鱂魚 ②鯽魚 ③鮭魚

②：案答

把魚尾向後斜摺就…

古代的人戰鬥時都要配戴的喲！

變身成 頭盔！

頭盔 helmet

老鼠 mouse

來摺摺看吧！

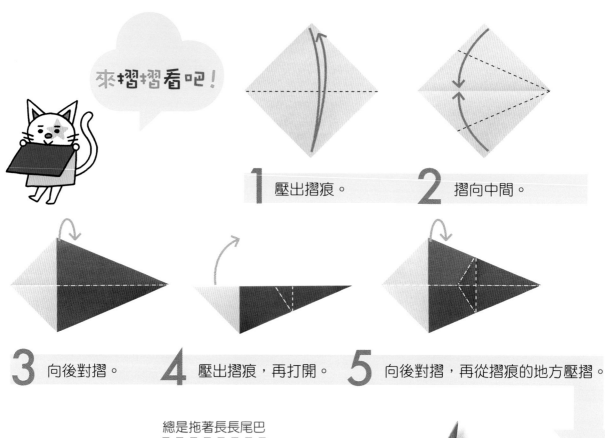

1 壓出摺痕。 **2** 摺向中間。

3 向後對摺。 **4** 壓出摺痕，再打開。 **5** 向後對摺，再從摺痕的地方壓摺。

總是拖著長長尾巴
竄來竄去喲！

完成！

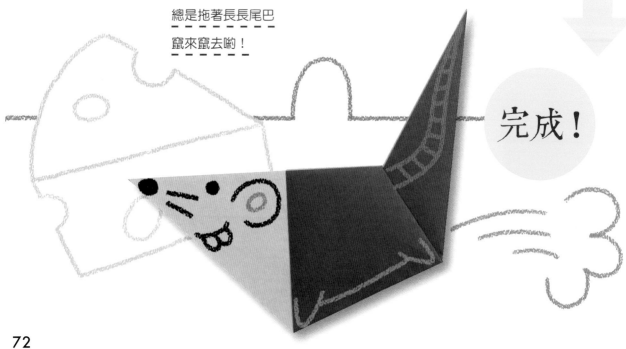

驚奇大變身！

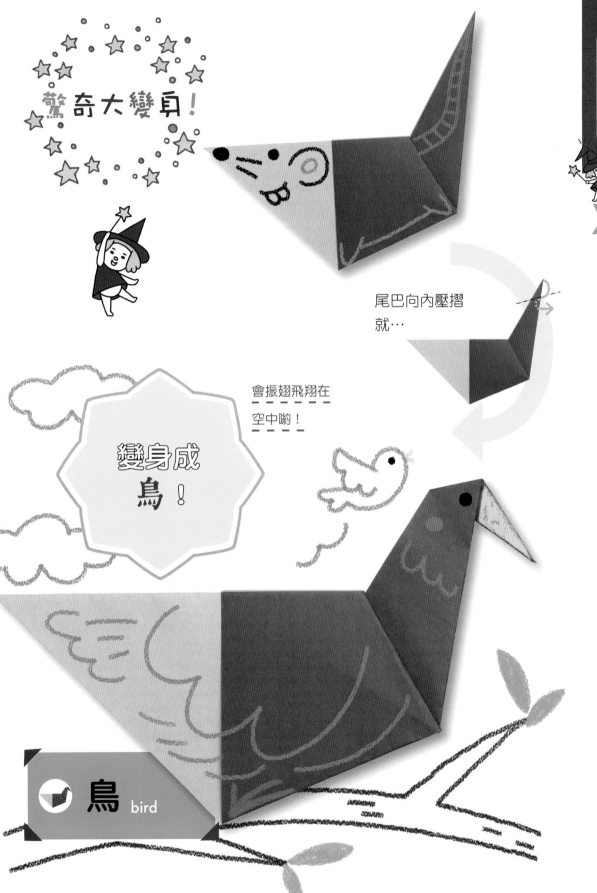

再摺一次就
變身！

尾巴向內壓摺
就…

會振翅飛翔在
空中喲！

變身成
鳥！

鳥 bird

世界上最大的老鼠同類是？
①土撥鼠 ②水豚 ③河狸

長知識
謎題

答案：②

 # 杯子蛋糕 cupcake

來摺摺看吧！

1 壓出摺痕。

2 向中間摺1次。

3 摺第2次。

4 摺下面。

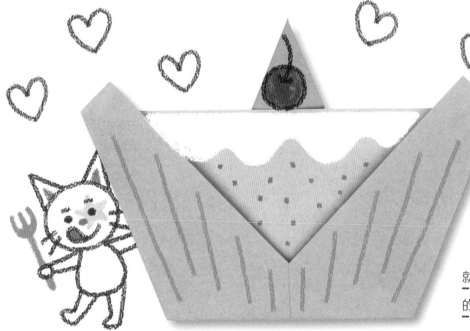

完成！

就是裝在杯子裡
的小蛋糕啦！

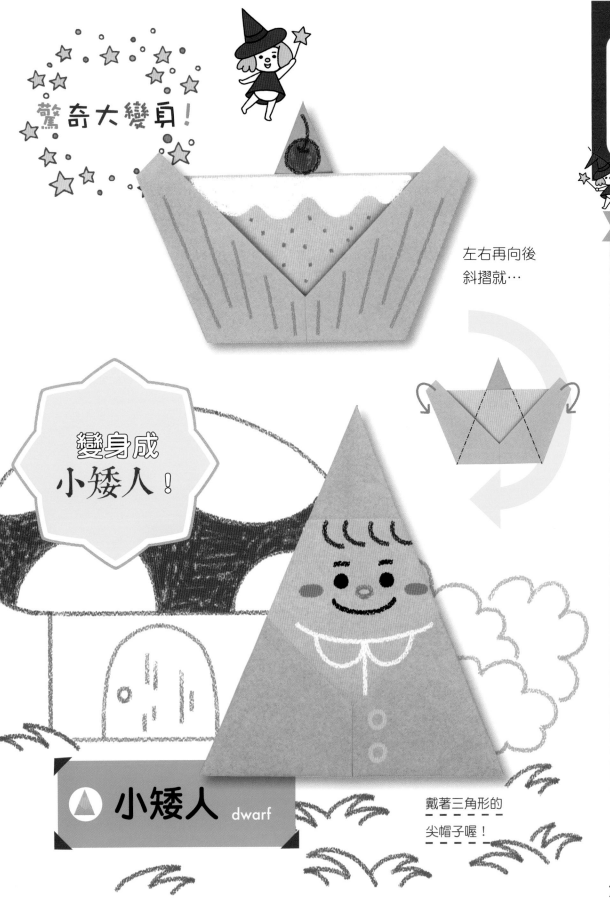

驚奇大變身！

左右再向後
斜摺就…

變身成
小矮人！

🔺 **小矮人** dwarf

戴著三角形的
尖帽子喔！

再摺一次就
變身！

長知識
謎題

下面哪一個故事裡沒有出現過小矮人？
①白雪公主 ②格列佛遊記 ③韓賽爾和格蕾特

答：③

蝴蝶 butterfly

來摺摺看吧!

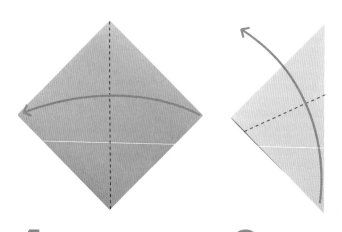

1 對摺。

2 斜摺。

完成!

翩翩飛舞在
花叢中……

76

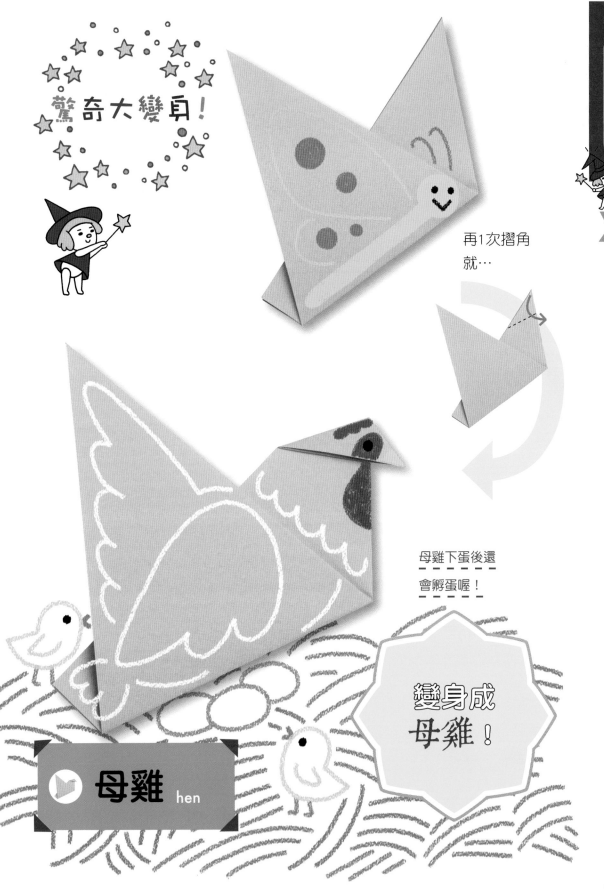

驚奇大變身！

再1次摺角
就…

母雞下蛋後還
會孵蛋喔！

變身成
母雞！

母雞 hen

再摺一次就
變身！

長知識謎題

「喔—喔喔！」是公雞還是母雞的叫聲呢？

①公雞 ②母雞 ③兩者都是

①：案答

鯊魚 shark

來摺摺看吧!

摺好的樣子

1 對摺，再轉方向。

2 摺下面。

完成!

有銳利的牙齒和
尖突的魚鰭喔!

驚奇大變身！

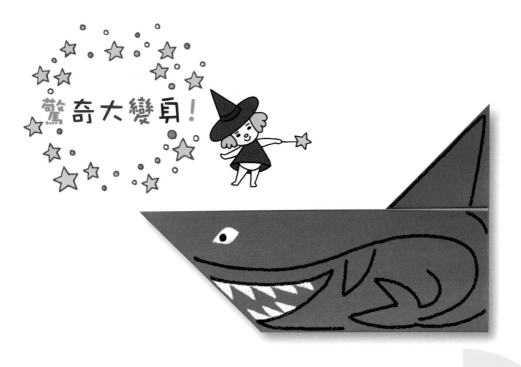

再摺一次就
變身！

長知識
謎題

避免船被流走而沉在水底的重物是什麼？

① 蠍子　② 錨　③ 鉛

②：案答

再1次摺角
就…

變身成
船！

會從煙囪排煙
讓船前進喔！

船 ship

 # 鮟鱇魚 anglerfish

1 壓出摺痕。　　　**2** 摺向中間。

 摺好的樣子

3 向上摺，再打開。　　**4** 斜摺，再翻面。

完成！

有大大的頭和
扁扁的身體喔！

驚奇大變身！

再摺一次就
變身！

長知識謎題

頭上突出的部位會發光的鮟鱇魚是哪一種？

①螢火蟲鮟鱇 ②電氣鮟鱇 ③燈籠鮟鱇

答：③

翻面，再做
階梯摺就…

變身成
孔雀！

雄孔雀的羽毛有
漂亮的眼珠花紋喔！

 孔雀 peacock

81

霜淇淋 soft ice cream

來摺摺看吧!

摺好的樣子

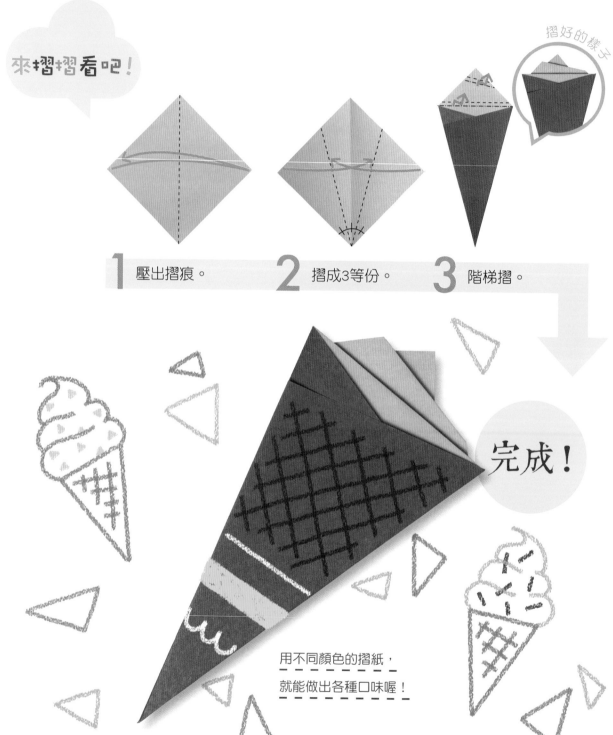

1 壓出摺痕。

2 摺成3等份。

3 階梯摺。

完成!

用不同顏色的摺紙,
就能做出各種口味喔!

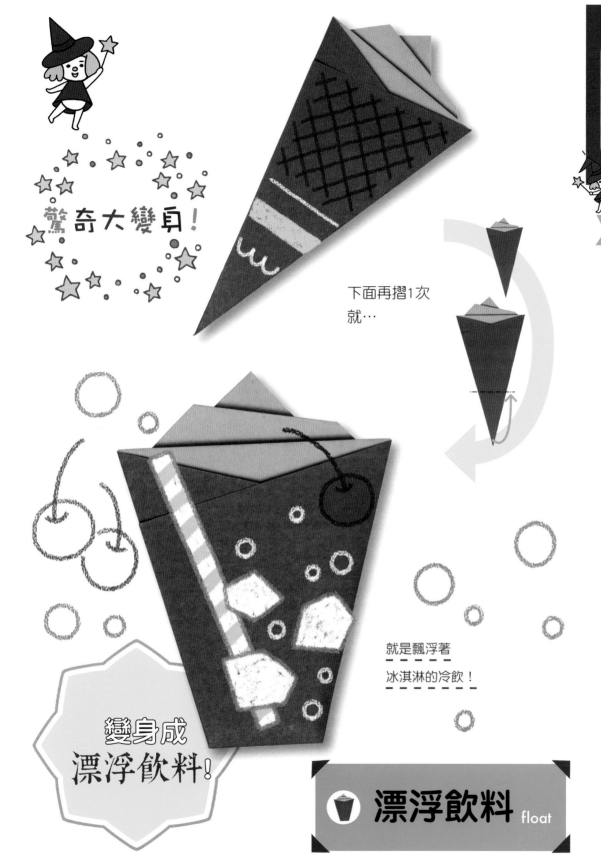

驚奇大變身！

下面再摺1次
就…

再摺一次就
變身！

長知識
謎題

「cone」就是裝冰淇淋的杯子，這個英文是什麼意思呢？

①玉米 ②圓錐體 ③狐狸

答案…②

就是飄浮著
冰淇淋的冷飲！

變身成
漂浮飲料！

漂浮飲料 float

83

玻璃杯 glass

來摺摺看吧！

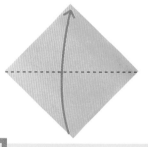

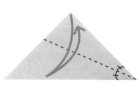

1 對摺。

2 壓出摺痕，再打開。

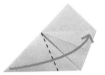

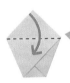

背面也向下翻摺

3 摺右邊。

4 摺左邊。

5 向下翻摺1張。

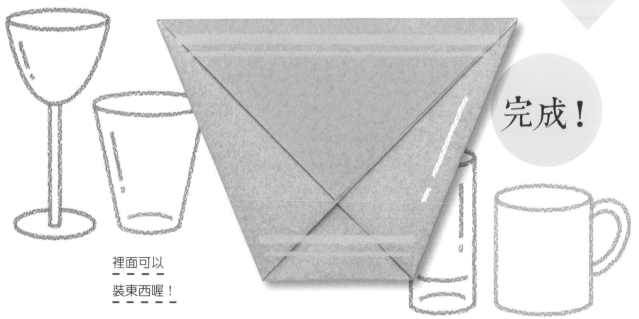

完成！

裡面可以裝東西喔！

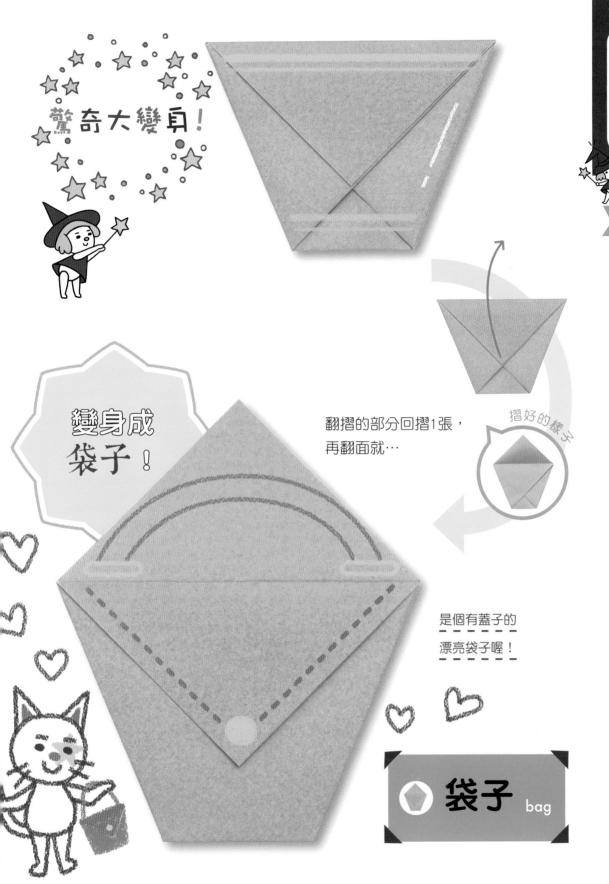

驚奇大變身！

再摺一次就

變身！

長知識
謎題

下面哪一個是「肩背包」的英文字？

① handbag ② waist bag ③ shoulder bag

摺好的樣子

翻摺的部分回摺1張，
再翻面就…

變身成
袋子！

是個有蓋子的
漂亮袋子喔！

答案：③

袋子 bag

圖形的變身①

從原本形狀是「四角形」的摺紙，
可以摺成各種不同形狀的四角形喔！

驚奇大變身！

正方形

對摺。

變身成長方形！

長方形

摺上面的
長方形

驚奇大變身！

長方形

摺好的樣子

變身成平行四邊形！

斜摺，再翻面。

平行四邊形

雖然都是四角形，還是有這些不同！

正方形	長方形	平行四邊形
4條線的長度都相同，所有的角都是直角（90度）的四角形。	任何相對的2條線長度都相同，所有的角都是直角(90度)的四角形。	任何相對的2條線都平行(不管延伸到哪裡都不會交叉)的四角形。

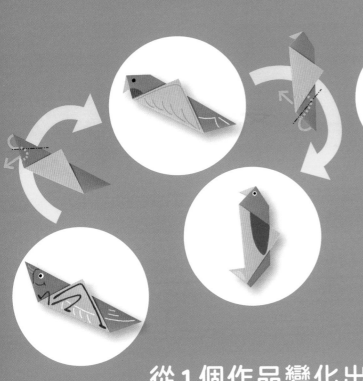

摺1次就變身1次，
1次、2次，連續變身
成不同作品了喲！

從1個作品變化出2個作品！

連續再摺就

變身！

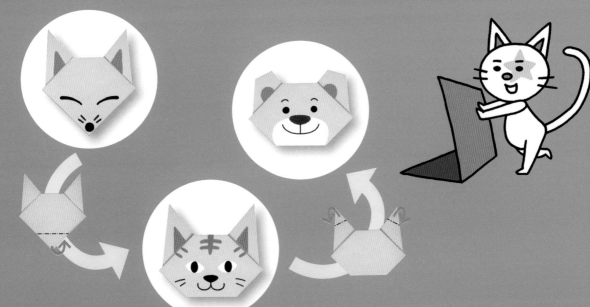

蝗蟲 grasshopper

來摺摺看吧！

背面
也翻摺

1 向下對摺。

2 向上翻摺1張。

會用長長的
後腿彈跳喔！

完成！

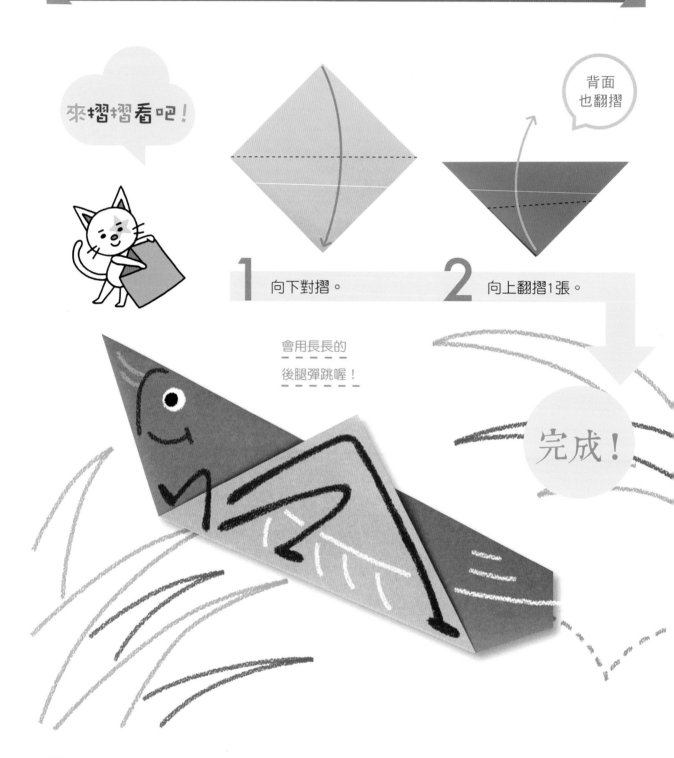

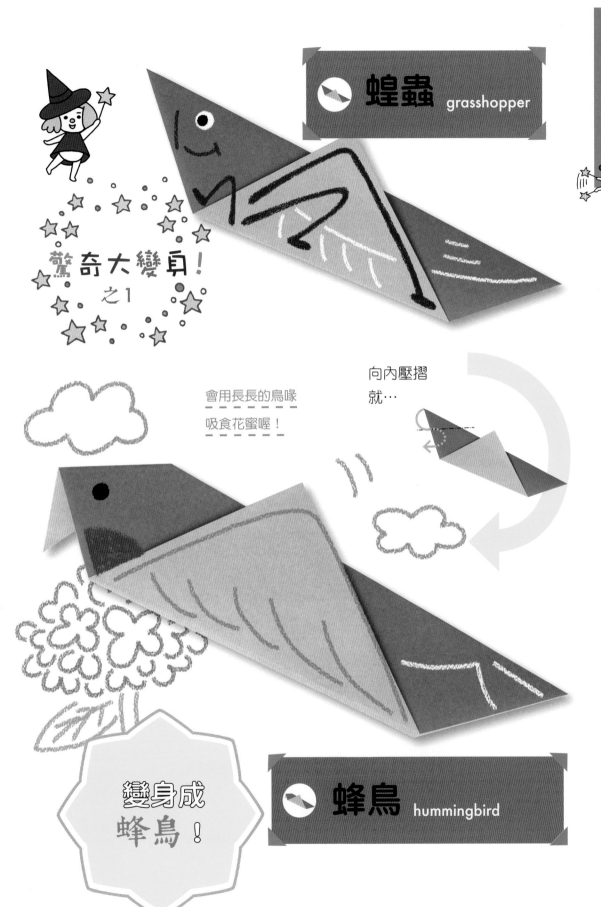

連續再摺就
變身！

長知識謎題

蜂鳥吸食花蜜的時候，翅膀會有怎樣的動作？

①收起來 ②停止不動 ③不停的擺動

（中玉玉身⊥傾）③：案答

蝗蟲 grasshopper

驚奇大變身！
之1

會用長長的鳥喙
吸食花蜜喔！

向內壓摺
就…

變身成
蜂鳥！

蜂鳥 hummingbird

89

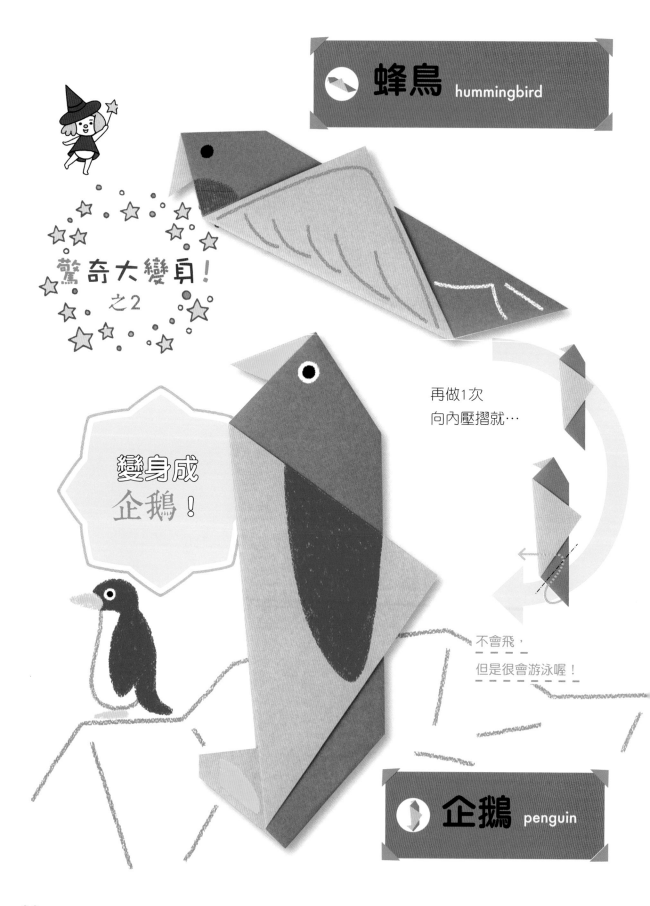

蜂鳥 hummingbird

驚奇大變身！
之2

變身成
企鵝！

再做1次
向內壓摺就…

不會飛，
但是很會游泳喔！

企鵝 penguin

90

貝殼 shell

連續再摺就變身！

長知識謎題

下面哪一個貝殼的形狀和其他兩個不一樣？

① 蛤蜊　② 文蛤　③ 螺螺

答案：③

來摺摺看吧！

摺好的樣子

1 壓出平均的摺痕，再翻面。

2 兩邊向中間階梯摺。

背面也一樣

背面也一樣

3 向後對摺。

4 兩邊斜斜拉出。

5 向後摺角。

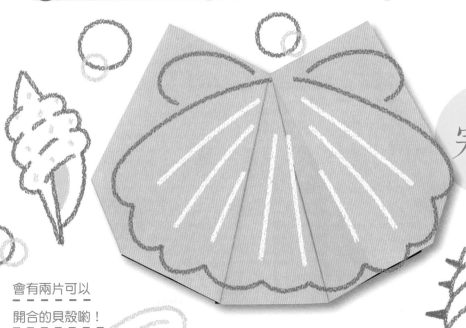

完成！

會有兩片可以開合的貝殼喲！

驚奇大變身！
之1

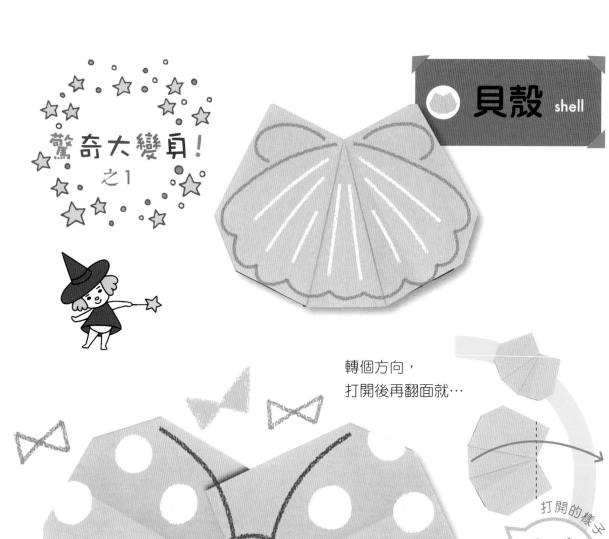

轉個方向，
打開後再翻面就…

打開的樣子

變身成
蝴蝶結！

配戴在喜歡
的地方吧！

蝴蝶結 ribbon

92

驚奇大變身！
之2

連續再摺就
變身！

轉個方向，
上面再摺一點點
就…

變身成
洋裝！

是件領子顏色不一樣的
漂亮洋裝喔！

洋裝 dress

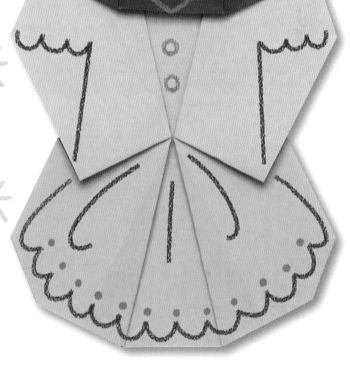

93

狐狸 fox

1 向下對摺。

2 左右對齊向下摺。

摺好的樣子

3 斜斜打開。

4 摺角,再翻面。

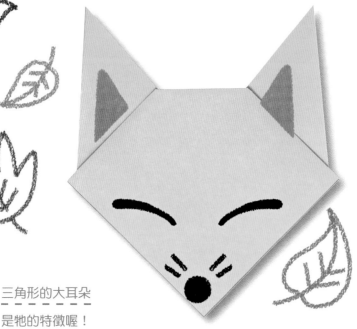

完成!

三角形的大耳朵
是牠的特徵喔!

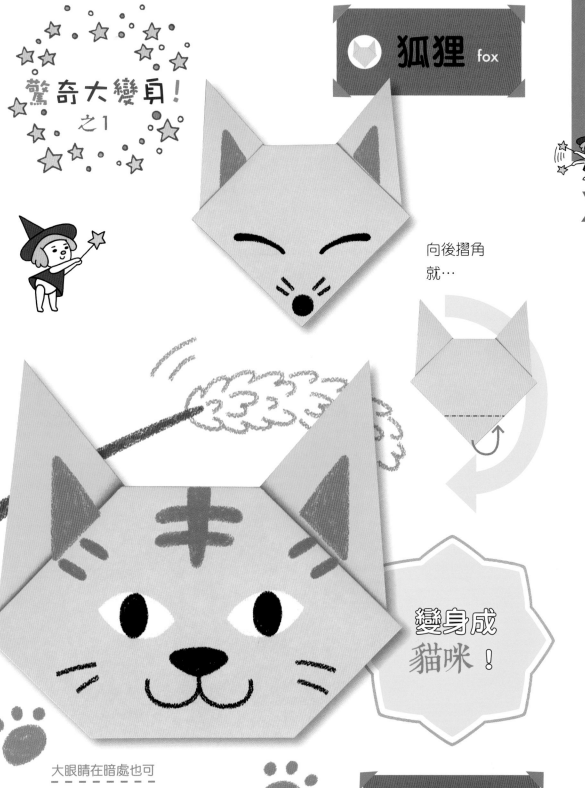

驚奇大變身！之1

狐狸 fox

向後摺角就…

變身成貓咪！

大眼睛在暗處也可以看得很清楚呢！

貓咪 cat

連續再摺就變身！

長知識謎題

什麼時候貓咪的毛會倒豎起來？
①想睡覺的時候 ②驚嚇或生氣的時候 ③想撒嬌的時候

答案：②…

驚奇大變身！
之2

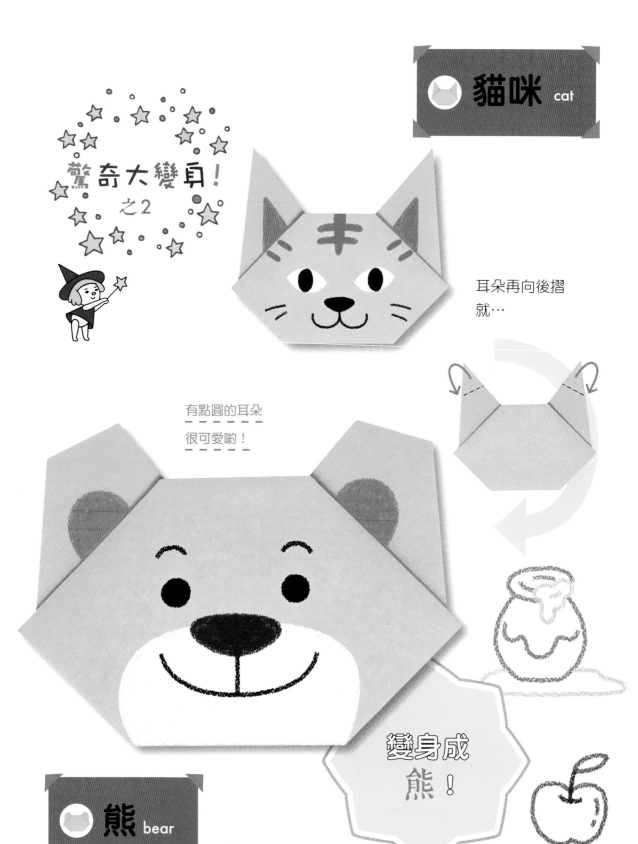

貓咪 cat

耳朵再向後摺
就…

有點圓的耳朵
很可愛喲！

變身成
熊！

熊 bear

貓熊 panda

耳朵和眼睛周圍
是黑色的喲！

還可以
利用塗鴉
來變身！

連續再摺就
變身！

長知識
謎題

青蛙叫的時候，嘴巴會怎樣？
①張開 ②噘起 ③閉著

（圖片提供：日本科學教育）③：答答

嘴巴張得
大大的喔！

青蛙 frog

拐杖糖 candy cane

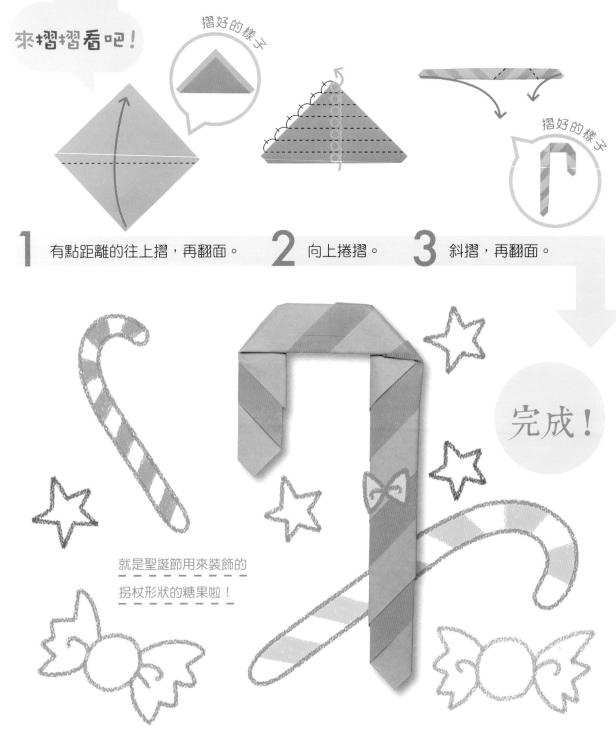

來摺摺看吧！

摺好的樣子

摺好的樣子

1 有點距離的往上摺，再翻面。

2 向上捲摺。

3 斜摺，再翻面。

完成！

就是聖誕節用來裝飾的
拐杖形狀的糖果啦！

⑦ 拐杖糖 candy cane

連續再摺就
變身！

驚奇大變身！
之1

摺好的部分
先還原，再斜摺
就…

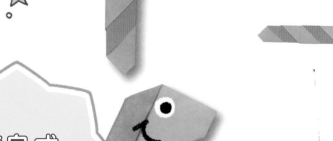

長知識
謎題

蛇的身體像漩渦一樣捲起來，叫做什麼？
①打麻花 ②盤繞 ③轉圈圈

變身成
蛇！

細長的身體會彎
曲的往前進喔！

答：②

⦿ 蛇 snake

驚奇大變身！
之2

把摺好的部分打開

從外面把一端
插入另一端
就…

變身成
手環！

是漂亮的條紋
手環呢！

手環 bracelet

100

雙併船 two boats

連續再摺就變身！

長知識謎題

要說明船的單位，哪一個是錯的呢？

①艘 ②隻 ③個

答案：③

來摺摺看吧！

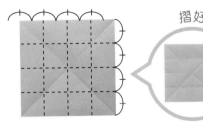
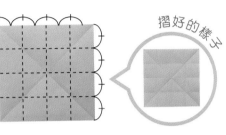

摺好的樣子

1 壓出三角形的摺痕。　　**2** 壓出正方形的摺痕，再翻面。

打開的樣子

3 角對齊向中間摺，再打開。　**4** 翻面，從摺線摺疊。　**5** 向後對摺。

2艘船併在一起
行駛呢！

完成！

雙併船 two boats

驚奇大變身！
之1

把摺好的部分打開，
再斜摺就…

打開的樣子

一有風就會被吹
得團團轉喔！

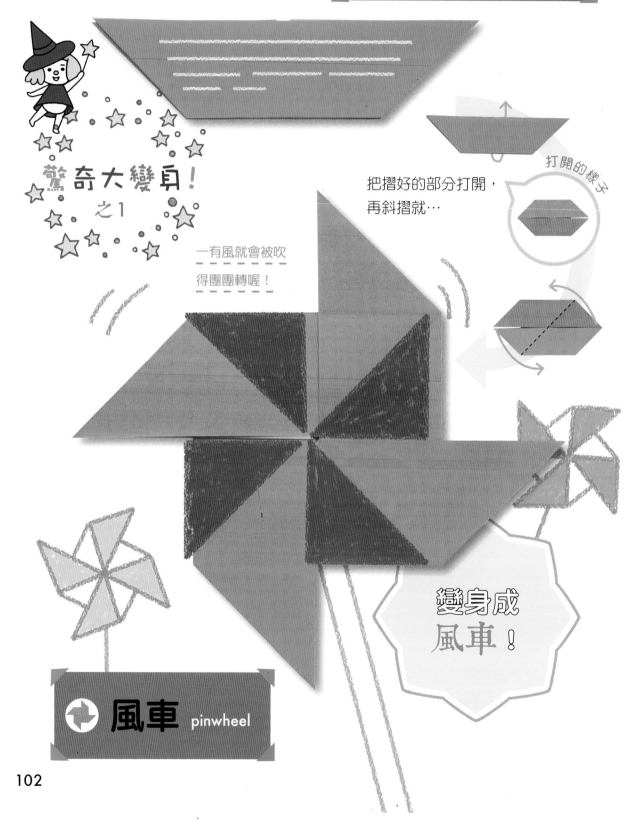

變身成
風車！

風車 pinwheel

102

驚奇大變身！
之2

🔄 風車 pinwheel

打開的樣子

連續再摺就
變身！

長知識
謎題

下面不靠風力推動的是哪一個？
①帆船 ②獨木舟 ③風車

答案…②

把摺好的部分打
開，左右對齊向
上摺，再翻面，
然後斜摺就…

摺好的樣子

變身成
帆船！

被風推著
向前進吧！

⛵ 帆船 sailboat

鑽石 diamond

來摺摺看吧！

摺好的樣子

摺好的樣子

1 壓出摺痕。

2 角對齊向中間摺，再翻面。

3 摺角，再翻面。

是閃閃發亮的
寶石喔！

完成！

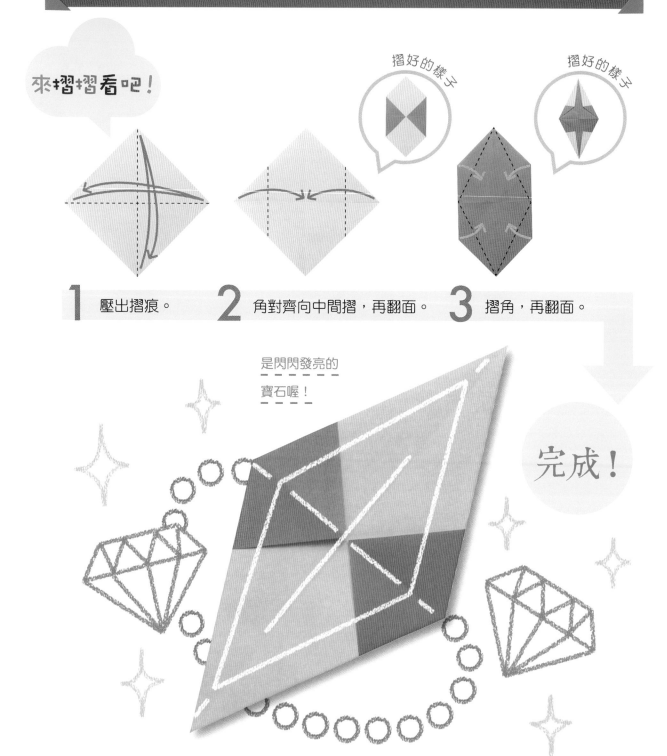

驚奇大變身！
之1

就是3月3日「日本女兒節」
用來裝飾的人偶娃娃！

連續再摺就
變身！

鑽石 diamond

上下都向後摺
就…

長知識
謎題

裝飾在雛偶娃娃周圍的燈叫做什麼？

①少爺燈　②紙照蠟燭燈　③丼飯燈

答案：…②

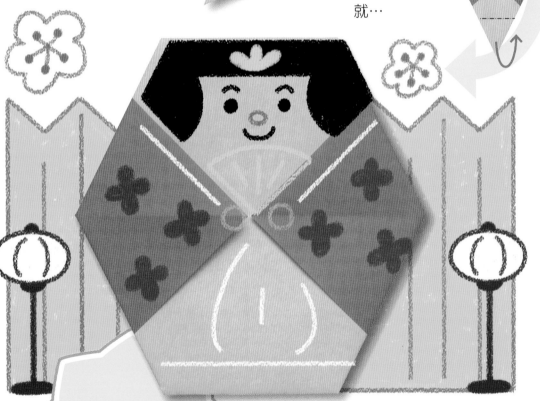

變身成
雛偶娃娃！

雛偶娃娃 doll

驚奇大變身！
之2

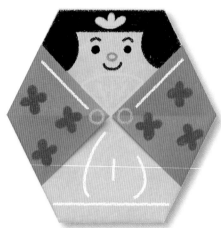

角再斜向打開
就…

就是畫上女孩臉孔
的娃娃！

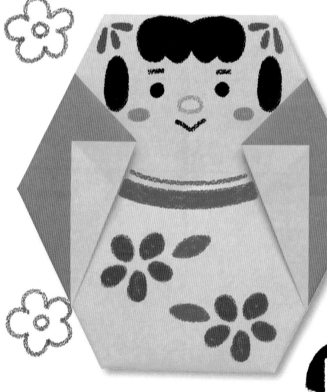

變身成
小芥子娃娃！

 小芥子娃娃
kokeshi

106

聖誕老公公 Santa Claus

連續再摺就變身！

長知識謎題

小芥子娃娃通常是用什麼製作的呢？
①木頭 ②塑膠 ③紙

①：案答

來摺摺看吧！

1 壓出摺痕。

2 角對齊向中間摺。

摺好的樣子

3 摺下面，再翻面。

4 斜摺。

聖誕節會出來
送禮物喔！

完成！

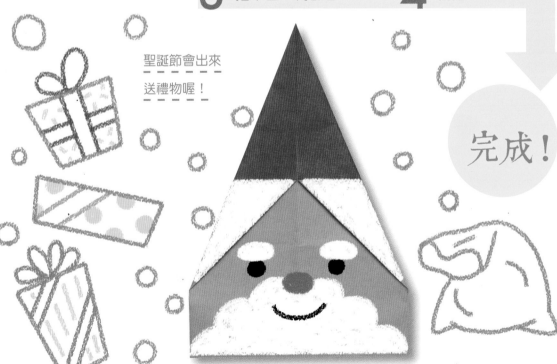

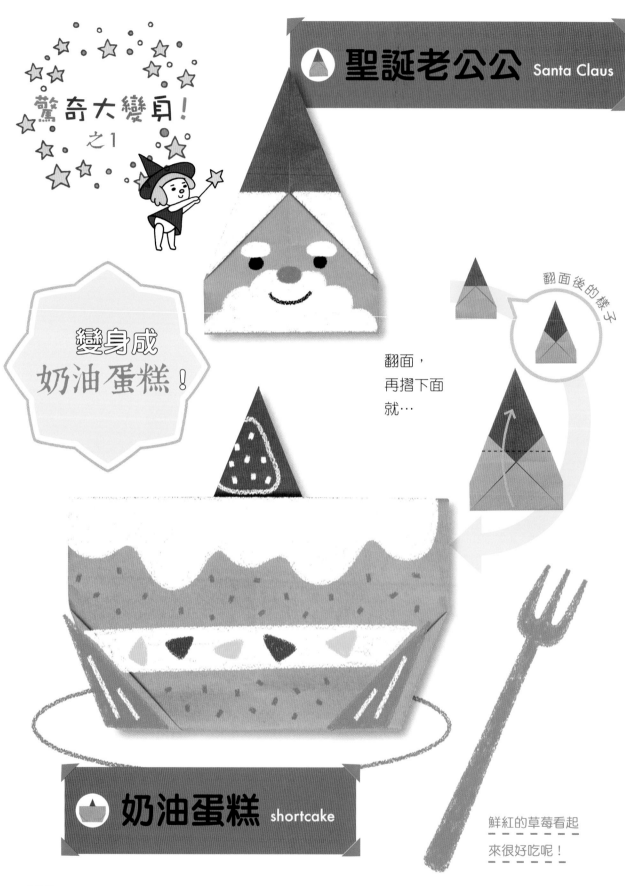

驚奇大變身！
之1

聖誕老公公 Santa Claus

變身成
奶油蛋糕！

翻面後的樣子

翻面，
再摺下面
就…

奶油蛋糕 shortcake

鮮紅的草莓看起
來很好吃呢！

驚奇大變身！
之2

🍰 奶油蛋糕 shortcake

溫暖的光芒能
照亮四周喔！

左右向後摺
就…

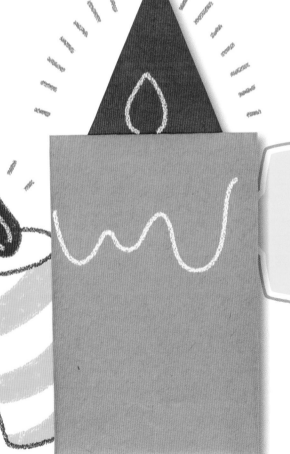

變身成
蠟燭！

✏️ 蠟燭 candle

連續再摺就
變身！

長知識
謎題

點燃蠟燭火焰的部分是？
①燭芯 ②蠟 ③線香

答案：…①

109

邊玩摺紙邊鍛鍊
數學金頭腦喔！

圖形的變身③

從正方形連續摺成
其他形狀的四角形吧！

驚奇大變身！之1

摺好的樣子

正方形

1 壓出摺痕，再轉個方向。

2 角對齊向中間摺。

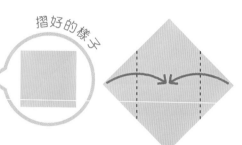

摺好的樣子

變身成菱形！

驚奇大變身！之2

摺好的樣子

3 摺角，再翻面。

菱形

4 對摺，再轉個方向。

摺好的樣子

變身成梯形！

一樣是四角形，還是有這些不同！

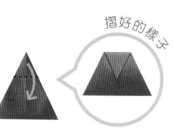

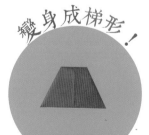

5 摺上面，再翻面。

梯形

菱形

4條線的長度都相同，但是角不是直角的四角形。

梯形

相對的2條線平行（不管延伸到哪裡都不會交叉）的四角形。

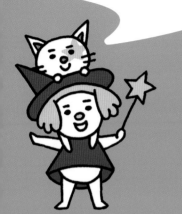

摺出幾個相同的作品，
再讓它們合體
就可以變身成不同
作品囉！

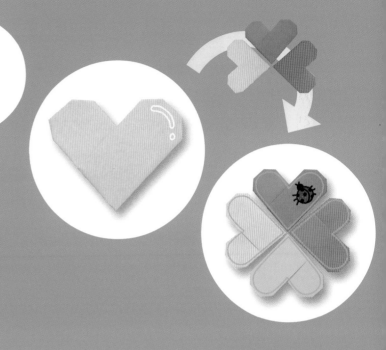

集合相同的作品變身成其他作品！

簡單合體就
變身！

帳篷 tent

來摺摺看吧！

1 對摺。

完成！

野外露營住宿時，
就要搭蓋一座！

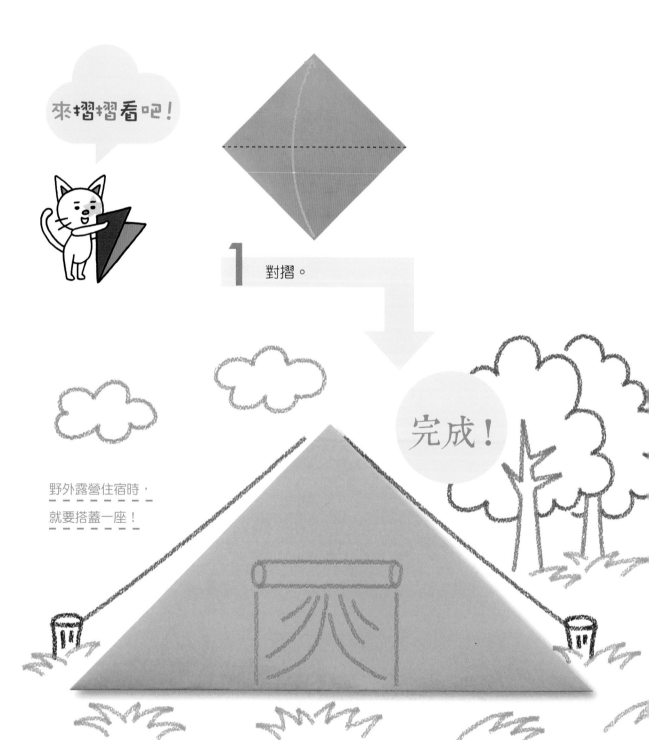

驚奇大變身！

簡單合體就 變身！

兩個交插後，
另1個再重疊
在下面就…

變身成
星星！

長知識謎題

夜空中的星星顏色看起來會不同，是下面哪一種原因？

①形狀 ②溫度 ③和地球的距離

答案…②

在夜空中一閃
一閃的輝耀喲！

★ star

愛心 heart

來摺摺看吧！

1 對摺。

2 斜摺，再轉個方向。

摺好的樣子

3 左邊對摺。

4 右邊也對摺。

5 摺角，再翻面。

摺好的樣子

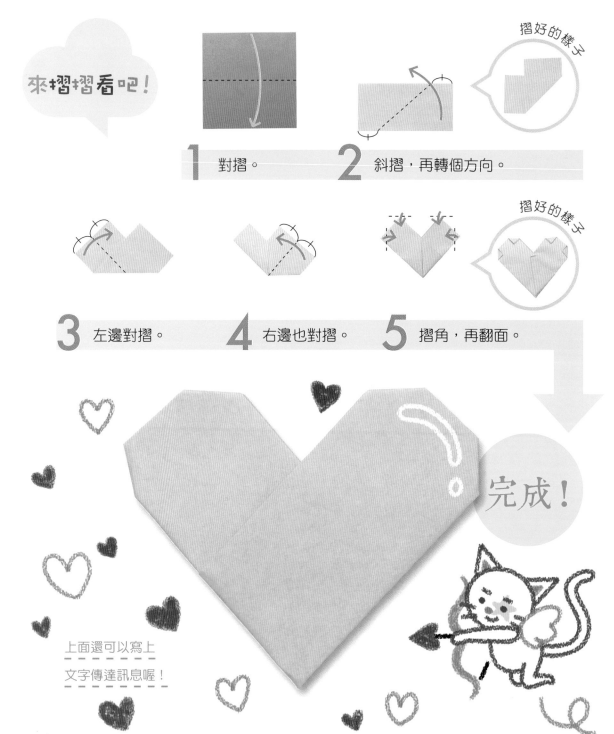

完成！

上面還可以寫上
文字傳達訊息喔！

驚奇大變身！

摺好 **4** 個

4個並排
就…

4片葉子的幸運草，
是好運的象徵喔！

變身成
幸運草！

🍀 **幸運草** clover

簡單合體就
變身！

長知識
謎題

幸運草的另一個名稱是？
①紫雲英 ②三葉草 ③蒲公英

答案：②

鯉魚旗 carp streamer

來摺摺看吧！

摺好的樣子

1 左邊摺一點，再翻面。

2 壓出平均的摺痕。

立體三角形的樣子

3 摺上面。

4 下面往上摺再插入，成為立體三角形。

是5月5日日本兒童節
的裝飾喔！

完成！

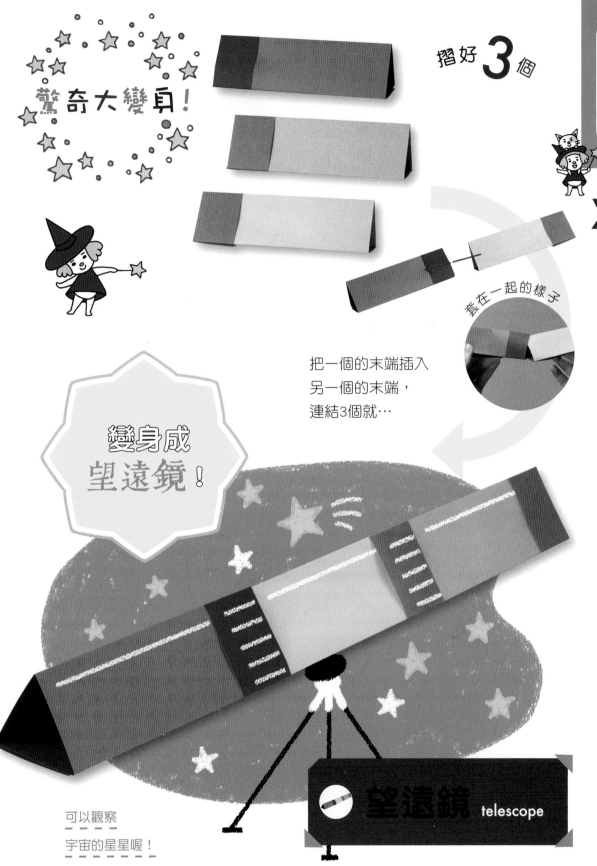

驚奇大變身！

摺好 **3** 個

套在一起的樣子

把一個的末端插入
另一個的末端，
連結3個就…

變身成
望遠鏡！

可以觀察
宇宙的星星喔！

望遠鏡 telescope

簡單合體就
變身！

長知識
謎題

鯉魚旗中，通常會裝飾在最上面的大黑鯉魚稱為？

① 真鯉　② 緋鯉　③ 子鯉

答案…①

117

 # 水母 jellyfish

來摺摺看吧！

摺好的樣子

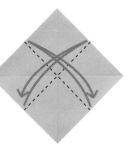

1 壓出摺痕，再翻面。

2 摺好，再打開。

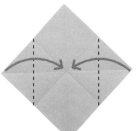

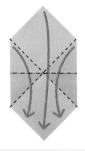

背面
也一樣

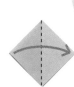

3 角對齊向中間摺。

4 摺疊。

5 往右翻摺1張。

完成！

搖搖晃晃的
漂浮在水中喲！

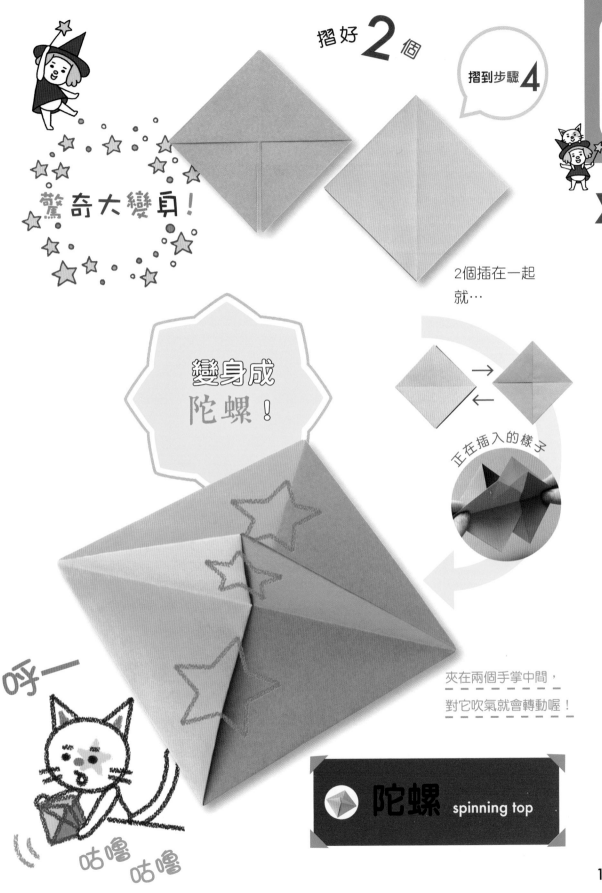

驚奇大變身！

摺好 **2** 個

摺到步驟 **4**

2個插在一起
就…

變身成
陀螺！

正在插入的樣子

變身！

簡單合體就

長知識
謎題

水母的武器是什麼？
①小毒刺 ②硬殼 ③利齒

答案…①

夾在兩個手掌中間，
對它吹氣就會轉動喔！

呼一

咕嚕
咕嚕

🔷 陀螺 spinning top

糖果 candy

來摺摺看吧！

1 壓出摺痕。　　**2** 做1次對摺。

3 第2次對摺。　**4** 做1次斜摺。　**5** 第2次斜摺。

完成！

是小小的、
甜蜜的點心喔！

來摺摺看吧！

1 壓出摺痕。　　**2** 做1次對摺。

3 第2次對摺。　**4** 做1次斜摺。　**5** 第2次斜摺。

完成！

不同口味的糖果包在
可愛的包裝紙裡面喔！

簡單合體就
變身！

長知識
謎題

切下的每一顆糖果都會出現相同臉孔的是下面哪一種？

①桃太郎飴　②金太郎飴　③力太郎飴

答案：②

121

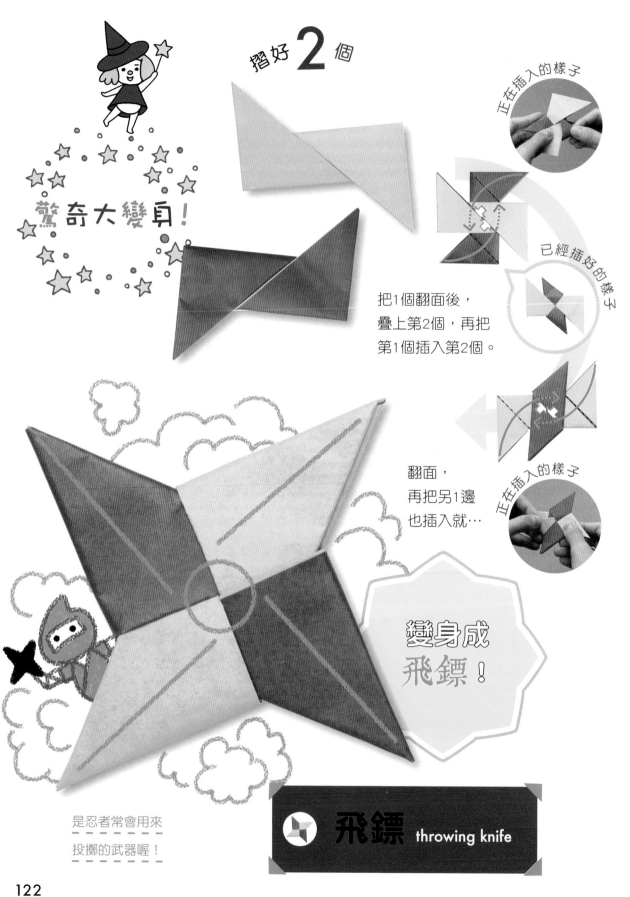

驚奇大變身!

摺好 **2** 個

把1個翻面後，
疊上第2個，再把
第1個插入第2個。

翻面，
再把另1邊
也插入就⋯

正在插入的樣子

已經插好的樣子

正在插入的樣子

變身成
飛鏢!

是忍者常會用來
投擲的武器喔!

飛鏢 throwing knife

122

海獺 sea otter

簡單合體就
變身！

來摺摺看吧！

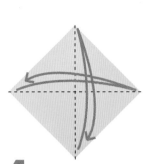

1 壓出摺痕。

2 角對齊向中間摺。

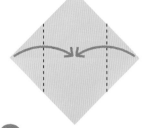

3 摺角。

4 做捲摺。

完成！

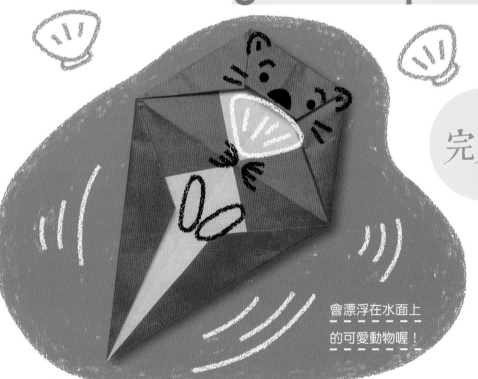

會漂浮在水面上
的可愛動物喔！

長知識
謎題

海獺媽媽照顧寶寶時，會把牠拎在哪裡？

①背上 ②肚子上 ③頭上

答案：②

123

驚奇大變身！

摺好 **6** 個

是地位崇高的人戴的
豪華頭冠喔！

王冠 crown

變身成
王冠！

124

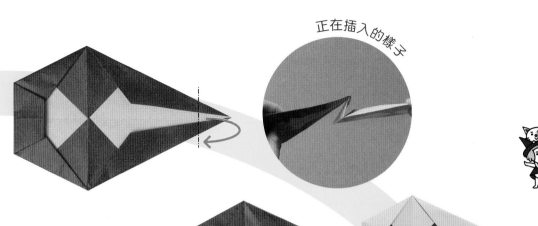

正在插入的樣子

摺角,再把一個的末端插入
另1個的末端,然後用膠帶固定。

用膠帶固定的樣子

連結好6個,翻面後摺出
立體感,再環圈固定就…

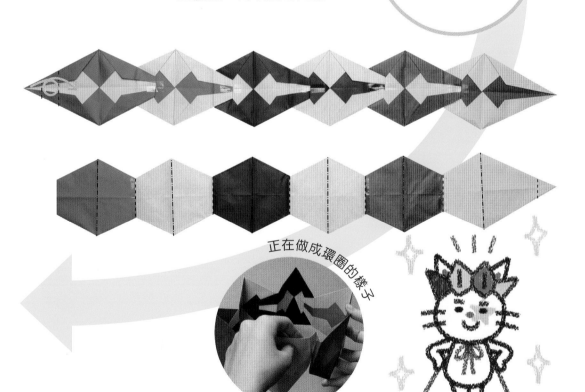

正在做成環圈的樣子

長知識
謎題

國王戴的頭冠稱為?
①榮冠 ②王冠 ③桂冠

答案…②

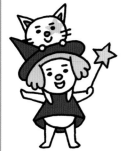

邊玩摺紙邊鍛鍊
數學金頭腦喔！

圖形的變身④

從三角形和菱形變化，
再摺成各種多角形吧！

驚奇大變身！

摺出38頁
的等邊直角
三角形

三角形

1 壓出摺痕。

2 摺右邊。

摺好的樣子

變身成五角形！

驚奇大變身！

3 摺左邊，再翻面。

五角形

摺出110頁
的菱形

菱形

變身成六角形！

摺好的樣子

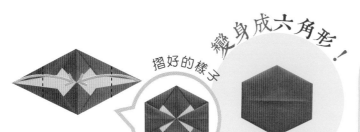

翻面，角對齊向中間摺，
再翻面。

六角形

一樣是多角形*，還是有這些不同！

五角形

由5條線圍成
的多角形。

六角形

由6條線圍成
的多角形。

*由3條以上的直線圍成的形狀稱為「多角形」，
也包含三角形和四角形。

圖形謎題

一起來從這些作品中找出各種圖形吧！
你知道它們的正確名稱是什麼嗎？

小矮人

袋子

鑽石

杯墊

帳篷

小芥子娃娃

橡實

臉

杯子

答案：小矮人→等邊三角形。袋子→五角形。 鑽石→菱形。
杯墊→正方形。帳篷→等邊直角三角形。小芥子娃娃→六角形。
橡實→五角形。臉→六角形。杯子→梯形。

監修 小林一夫

1941年生於東京都。御茶之水摺紙會館館長、1858年創業的染紙老鋪「湯島的小林」第4代社長、內閣府認證NPO法人國際摺紙協會理事長。

經常舉辦摺紙展示並開辦教室、演講等，傾注心力於和紙文化的推廣及傳承。活動場所不僅限於日本，也遍及世界各國，在介紹日本文化和國際交流上不遺餘力。

著有《看動畫簡單學！招福摺紙》、《看動畫簡單學！花和蝴蝶的摺紙》（皆為朝日新聞出版）等。

御茶之水 摺紙會館

〒113-0034 東京都文京區湯島1-7-14
電話 03-3811-4025(代表號)
FAX 03-3815-3348
HOMEPAGE http://www.origamikaikan.co.jp

作品原案

渡部浩美 (P44、50、51、65、70、104、105、106、114、123)

中島進 (P74、75)

作品編排 湯淺信江(P66、67、71、82)

插圖 細田すみか

封面‧內頁設計 三上祥子(Vaa)

攝影 朝日新聞出版攝影部 大野洋介

製作協力‧作品製作 渡部浩美

摺紙校正 渡部浩美

樣本作品製作 田中真理

謎題原稿 菊池麻祐

校正 くすのき舍

編輯協力 株式會社童夢

企畫‧編輯 朝日新聞出版 鈴木晴奈

國家圖書館出版品預行編目資料

驚奇的變身摺紙/小林一夫監修；彭春美譯.
--二版. --新北市：漢欣文化事業有限公司，
2022.09

128面；26X19公分. -- (愛摺紙；9)

ISBN 978-957-686-842-9(平裝)

1.CST: 摺紙

972.1 111013690

愛摺紙 9

驚奇的變身摺紙(暢銷版)

監　　修 / 小林一夫

譯　　者 / 彭春美

出 版 者 / 漢欣文化事業有限公司

地　　址 / 新北市板橋區板新路206號3樓

電　　話 / 02-8953-9611

傳　　真 / 02-8952-4084

郵 撥 帳 號 / 05837599 漢欣文化事業有限公司

電 子 郵 件 / hsbookse@gmail.com

二 版 一 刷 / 2022年9月

本書如有缺頁、破損或裝訂錯誤，請寄回更換

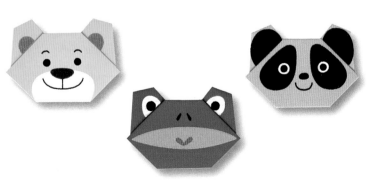